作・椅子

親手打造優美舒適的手工木椅

西川榮明
Nishikawa Takaaki

序

本書作品以木工作家創作的凳子、小椅子、兒童椅等手工木椅為主。stool一詞，通常指無靠背的凳子，但本書是基於「能夠稍微靠坐的椅子」為觀點挑選作品，「後記」中對於stool的定義將有更詳細的解說。

本書特色如下：

1 書中作品皆為木工作家親手打造

書中作品主要為獨立創作的木工作家親自設計製作，部分為專業設計師設計，都是深具實用性的座椅，並且皆是在地創作者為家人、顧客製作，充分考量到了舒適性與用途。其中亦不乏創作者為了自己的需要而製作，卻深受顧客青睞而成為商品的座椅。書中並未收錄進口或大型家具製造商的產品。本書中的作品都是出處明確，匠心獨具，能夠真實反映創作者設計構想的座椅。

書中作品基本上為木製，但也有部分為組合鋼鐵等素材，提升強度、增添外觀變化的座椅。

2 深入瞭解木工作家的創意構想

書中除了介紹作品之外，還會探討木工作家的創作方針，打造各

2

款座椅的心路歷程，更深入地瞭解木工作家的創意構想與作品的創作背景。

3 強調座椅的「坐具」功能

無論是凳子或兒童椅，座椅都是供人「坐」、「靠坐」或「休息」的坐具。座椅也能夠當作室內擺飾，但最基本功能還是「坐」，因此本書刊載實際試坐場景，請創作者本人或家人擔任模特兒，希望讀者們對於座椅有更具體的感受。

4 建議讀者們不妨動手作看

好想自己動手作喔！書中特別規畫了「動手作作看」單元，透過木工作家的詳細解說，連初學者都能得心應手地完成。此外，書中還開闢單元，展示木工愛好者製作椅凳的全過程。

無靠背座椅構造單純，作法相對簡單，此外還有作法稍微困難一點的靠背椅與木馬，提供讀者們創作時參考。

貼心提醒，還不熟悉木工刀具用法的人，作業過程中務必更謹慎小心。

接下來請一邊參考本書，一邊體會（可惜無法讓您實際試坐確認坐感）木作椅凳帶來的美好感覺。

＊本書為誠文堂新光社2010年8月發行之《手づくりする木のスツール》，新增創作者與座椅介紹、「動手作作看」等內容後重新出版。

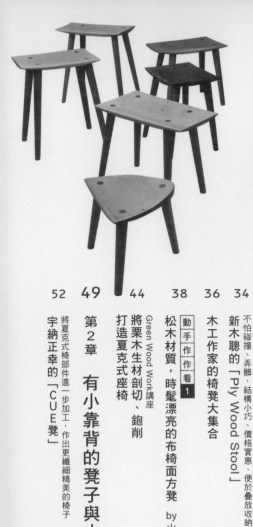

作・椅子
親手打造優美舒適的手工木椅

INDEX

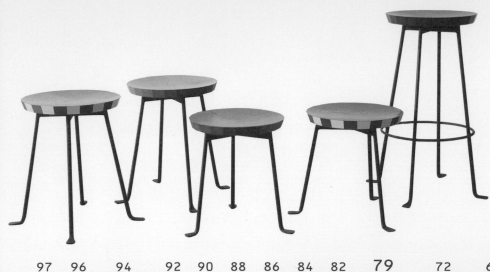

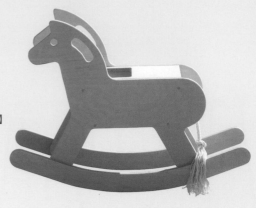

6

第 1 章

椅凳的
基本製作技巧

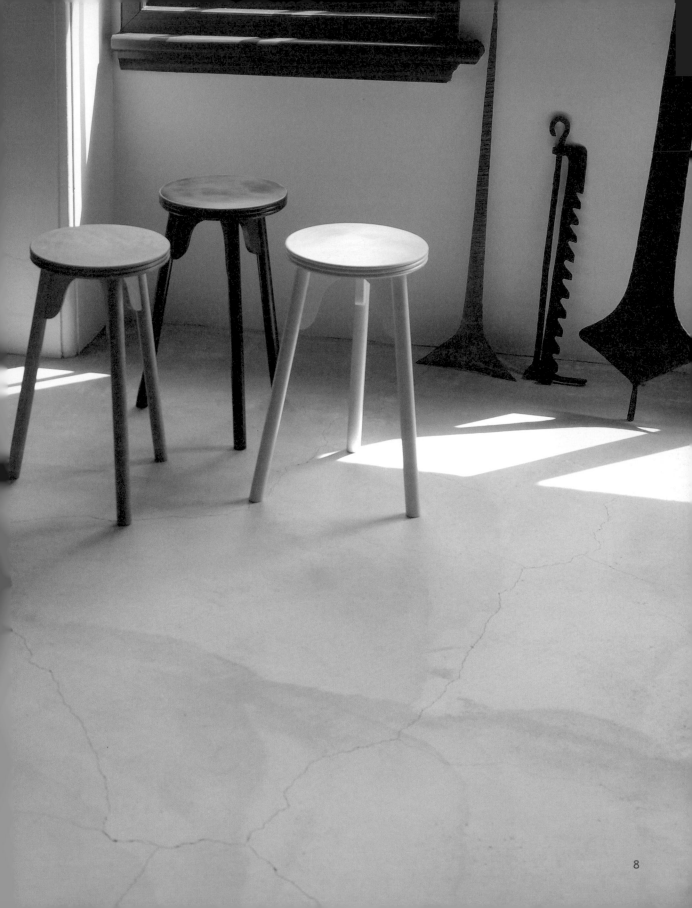

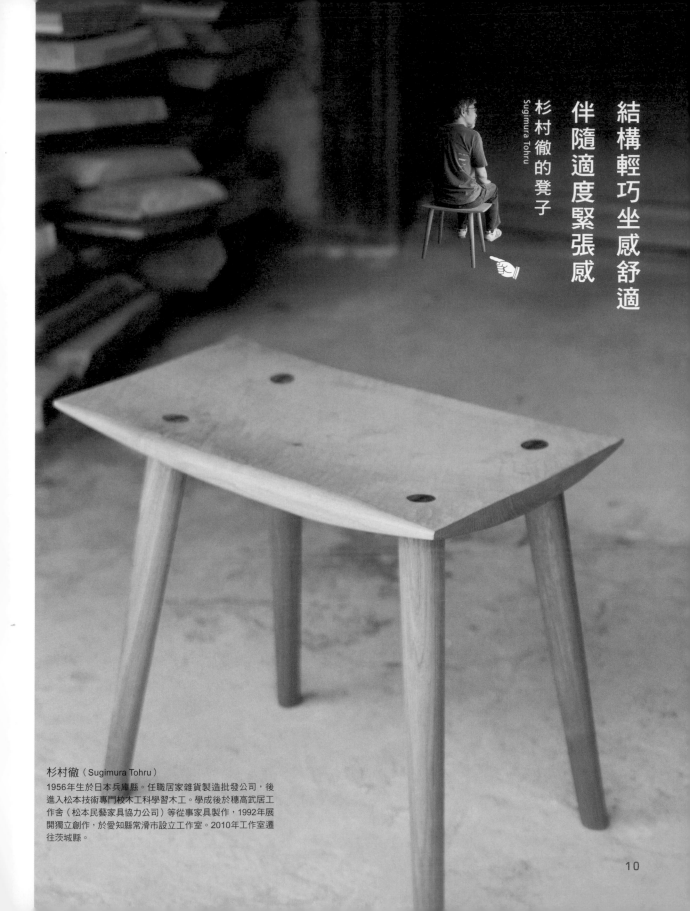

結構輕巧坐感舒適
伴隨適度緊張感

杉村徹的凳子
Sugimura Tohru

杉村徹（Sugimura Tohru）
1956年生於日本兵庫縣。任職居家雜貨製造批發公司，後
進入松本技術專門校木工科學習木工。學成後於穗高武居工
作舍（松本民藝家具協力公司）等從事家具製作，1992年展
開獨立創作，於愛知縣常滑市設立工作室。2010年工作室遷
往茨城縣。

「這是一款坐感舒適又伴隨適度緊張感的凳子。能讓使用者有這種感覺，我就感到心滿意足了。不過，緊張感若超過限度，坐起來就容易疲累。」

看到杉村製作的凳子時，確實能感受到那股適度的舒適坐感。方形凳子的短邊側面作了平面切割而邊角鮮明，長邊側面保留材料的不規則狀態而觸感略顯粗糙。適度的緊張感就是來自這兩者的絕妙協調吧！椅面微凹的鉋刀刨削程度拿捏，是這款凳子坐起來舒服的主要原因。坐上這款板凳時，確實讓人不由得產生適度的緊張心情。

「椅面更多是憑感覺來處理。先經過粗略的刨削，試坐後再進行微調，消除臀部接觸椅面時的不適感。過程中有時候需要手腦並用，一邊動手，一邊想該怎麼作。」

椅腳材料先以機器處理成八角形，再以平刨進行最後修飾。「由八角形處理成十六角形，再處理成三十二角形，依序刨削，最後完成圓潤但不是正圓柱體的椅腳。摸摸看，表面有點凹凸不平。我想，這樣應該就剛好了！

杉村先生的凳子。椅腳為核桃木，坐板材質為核桃木、櫻花木、胡桃木等。椅高分別為50cm、41cm、30cm。製作時憑感覺刨削木料，因此板凳形狀各不相同。

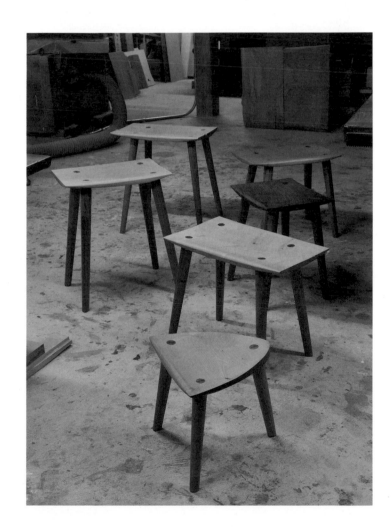

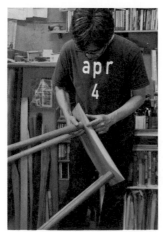

檢查自己親手完成的凳子。

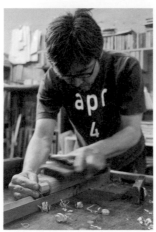

將椅腳材料固定於治具上刨削。

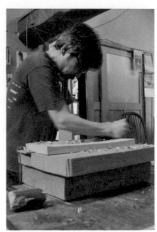

刨削椅面。

「我並不喜歡太粗糙的東西。」

以榫接方式接合坐板與椅腳，相較於外觀，感覺更輕巧。

松本民藝家具的櫥櫃與桌子等製造商，三十六歲時杉村展開了獨立創作。創作初期曾從事過家具與廚具訂製工作，四十歲以後才開始座椅與器具製作。

「因為不想再接受訂製，只希望創作充滿我個人風格的作品。有時候我也會利用製作家具剩下的邊角料進行創作。」

「板凳是經常會搬動的家具，因此要充分考量它的輕重。」厚重，與現在的杉村創作風格截然不同。

松本民藝家具給人的感覺很作。松本民藝家具的櫥櫃與桌子等製作。

這款板凳結構輕巧，適合擺在家裡的任何角落，外觀設計也不會太複雜。」

「或許是長期製作厚重家具的反彈吧！現在我比較喜歡輕巧的作品。但是在家具公司服務的五年期間，我確實奠定了深厚的木工創作基礎，更因為前輩們的提攜指導，養成了嚴謹認真、堅忍不拔的工作態度。」

杉村小時候曾立志當雕刻家，長大後進入職業訓練學校學習木工，畢業後即服務於長野縣一家專門製作家具的公司，從事

性顧客肯定。

「除了發揮坐具功能外，也希望更廣泛地製作各種用途的座椅。上面可以擺放些小東西，甚至是將座椅當作小茶几使用。」

「因為每個細節都作得很到位，正因為每個細節都作得很到位，整體外觀與各組件的用心刨削，舒適的坐感、輕巧的結構，才能夠打造坐起來舒服又帶緊張感的座椅。

2001年杉村舉辦了生平第一次個展，凳子作品廣受好評。現在，每年都會前往各地美術館等舉辦個展或聯展，深受女

後來又待過愛知縣的家具製

工作室牆上掛滿工具。

* 拍攝於愛知縣常滑市的工作室舊址。

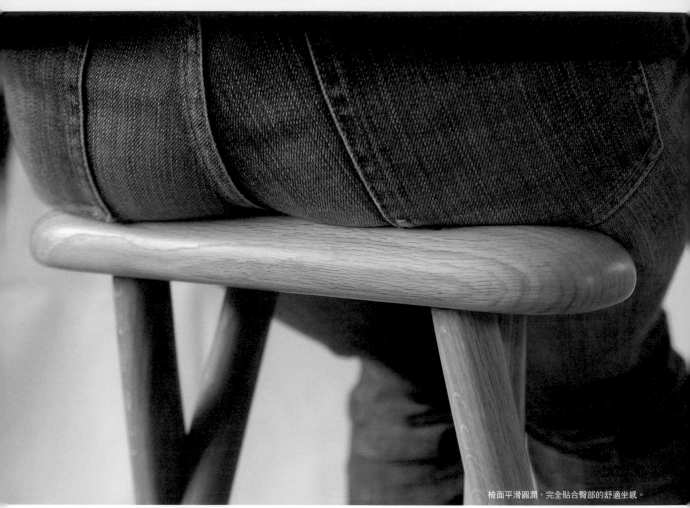

椅面平滑圓潤，完全貼合臀部的舒適坐感。

狐崎ゆうこ（Kitsunezaki Yuko）

1965年生於日本京都府。小學至高中生涯於秋田度過。歷經京都的高中社會科教職生活後，1993年於長野縣伊那技術專門校修畢木工科課程，1995年展開獨立創作，目前，工作室設立於長野縣飯島町。

椅面小巧
在狹窄的廚房也好用

櫟木材質，紋理漂亮的坐板，裝上筆直延伸交叉的椅腳。設計成這種形狀是有原因的。

「設計這款外形高挑修長的高腳凳，是希望廚房裡也能夠使用。因為廚房空間通常很有限。

椅腳設計成X形，展開幅度較小，比較不占空間。」

狐崎小姐曾接受當地和太鼓商家委託製作太鼓臺的工作，太鼓臺腳就是呈X形。或許是源於當時經驗吧？太鼓臺印象一直深深地烙印在狐崎的腦海中。

狐崎ゆうこ的
Kitsunezaki Yuko
「高腳凳550」

「最初的高腳凳形狀是椅腳近似長方體的形式。

椅腳交叉後，高腳凳往四面展開。椅腳交叉後，高腳凳更堅固耐用。」

乍看形狀很簡單，事實上，製作時需要經過相當精密的計算。接合部位都不是呈直角狀態，所有的榫頭都必須斜斜地組裝。設計時必須計算至mm以下的小數點。設計時想設計成外形有稜有角，實當初想設計成外形有稜有角，

「試坐後卻發現臀部有點痛。仔細想想，那種形狀其實很不自然。因為人坐上高腳凳後，膝蓋下垂，臀部就會直接壓在椅面的邊角上。所以決定適度地刨削坐板前側部分，讓人坐上這款高腳凳時，宛如坐在飽滿圓潤的麵餅上。坐上高腳凳後大腿根會接觸到的部分，微微地刨削出傾斜度。」

充分考量用途與用法，這是狐崎製作家具的風格。聽說她很喜歡漢斯・韋格納（Hans J. Wegner）設計的座椅。

「設計椅子與凳子時，充分考量座椅。希望創作一款彈性適中，充分運用藤素材優點，坐起來舒服無比的椅凳。

現在她最想製作的是椅面稍微寬一點，加上堅韌外框的藤編座椅。希望創作一款彈性適中，充分運用藤素材優點，坐起來舒服無比的椅凳。

歡椅凳，連小學時期坐過的椅子都愛不釋手。」

座椅。漢斯・韋格納設計的Y形椅，站在製作的角度來看，確實很了不起，但坐感則未必舒適。」「我就是沒來由地喜

坐在初代高腳凳（高60cm）上打磨材料。

高腳凳550（櫟木）。

坐在自家廚房裡的高腳凳550上烹調燉菜。

高腳凳550（櫟木／右下）、高腳凳560（櫻花木／右上）、高腳凳600（櫻花木／左）

坐在工作室高腳凳上休息的狐崎小姐。

源自夏克式家具的
簡約設計構思

井藤昌志的「三腳凳」
Ifuji Masashi

不經意地低頭看時，感覺這只是一張結構簡單、外觀平凡無奇的凳子，但若從側面仔細看，卻是一張趣味性十足的圓凳。最大特色在於三片連結坐板與椅腳的幕板（支撐板）。曲線柔美的蝶翼狀幕板，是構成這款座椅優雅外形的重要部分。側面雕刻漂亮線條的坐板、筆直削切的圓棒

井藤昌志（Ifuji Masashi）
1966年生於日本岐阜縣。富山大學人文學部畢業。歷經造紙公司工作後，進入高山高等技能專門校學習木工。拜師木工作家永田康夫，2003年設立伊藤家具工作室。2009年工作室遷往長野縣松本市。

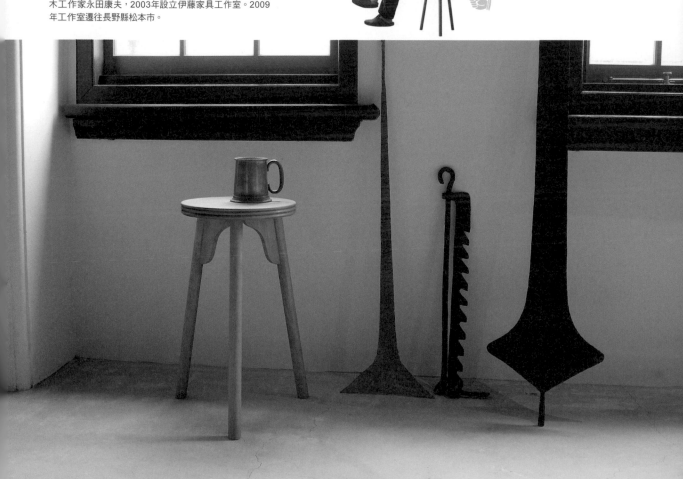

狀「椅腳」、形狀宛如蝶翼的幕板，構成了充滿協調美感、坐感舒適的圓凳。外觀上看起來輕巧，拿在手上感覺也很輕盈。

「這款圓凳的設計構想源自講求實用簡約的夏克式家具。出自獨立創作者的座椅通常都比較貴，因此我想盡辦法，希望創作出充滿個人風格，顧客認為價格實惠，而且不會顯得廉價的座椅。於是就想到了夏克式家具，我自己也很喜歡這款設計。」

精美的外形、耐坐的強度、合理公道的價格，是井藤先生構思這款「三腳圓凳」的三大要點。觀察十九世紀的夏克式家具，可以看到使用蝶翼狀幕板（支撐板）的長椅。「對結構接合方式不必太執著，但作品必須具備足夠的強度」，基於這個想法，以夏克式家具為設計概念，由最容易採行的方式，完成坐板與椅腳的組裝作業。優雅大方的幕板，是造就這款座椅兼具精美設計與耐坐強度兩大優點的大功臣。

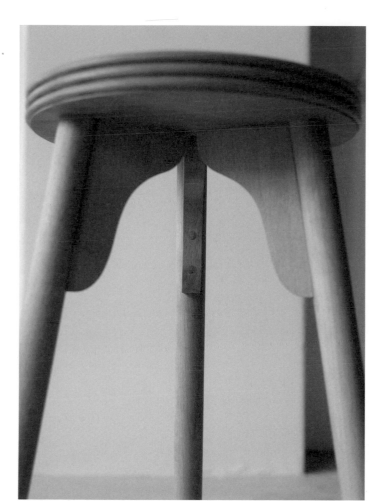

「三腳凳」。材質為山毛櫸。椅高45cm，椅面直徑24cm。

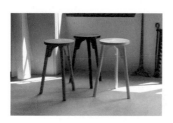

坐在三腳凳上的井藤。拍攝於「LABORATORIO」工作室。

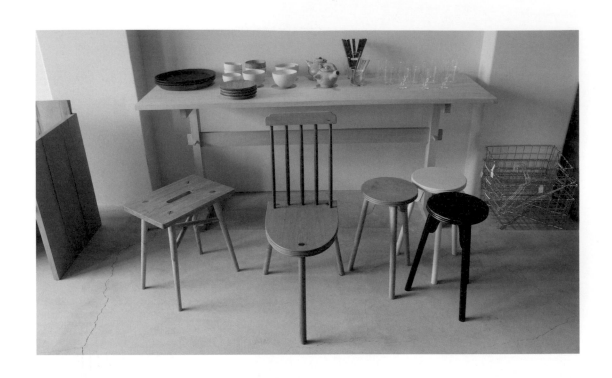

「長方凳」。椅高43cm，椅面尺寸
40×28cm。

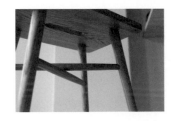

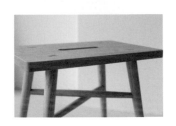

高中時期閱讀戶外雜誌上的相關記載，是井藤第一次接觸到夏克式家具。當時，他根本沒想到自己會成為木工作家。大學畢業後，井藤就在東京過著上班族的規律生活，後來對陶藝產生興趣，想要親自動手製作什麼的念頭愈來愈強烈，於是辭掉工作進入職業訓練學校學習木工，又前往飛驒高山，拜師木工作家永田康夫學了三年。

「當時，無論櫥櫃、箱子或桌椅，什麼都作，因此廣泛地學會了榫接技巧等木工技術。學習過程中對我影響最深遠的是師父永田先生的效率性思考。重點在於如何讓原木料製作的家具盡量降低成本，拓展更多客源。為了達成這個目標，我決定盡量簡化作業流程，但作品力求堅固耐用，設法提升機械操作效率，然而必須手作的部分，一定以手工方式完成。」

開始獨立創作後，井藤曾有一小段時間承接過家具訂製工作。後來，井藤製作的夏克式家具在工藝展中展售，且廣受好評。目前，夏克式Oval Box（橢

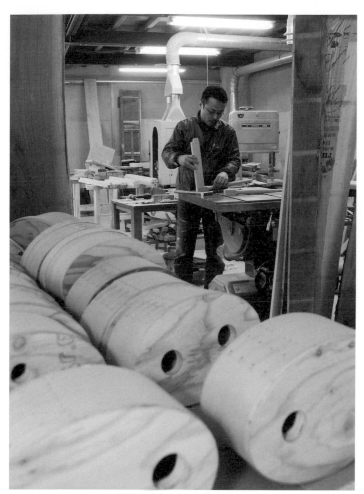

在工作室裡認真工作的井藤。圖中前方為橢圓木盒半成品。

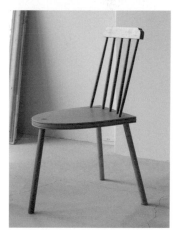

溫莎風格線條椅。靠背橫木使用舊木料
（原為體育館地板）。靠背的紡錘形直櫺
為草木染櫻花木。坐板材質為櫸木。

圓形木盒）已成為暢銷商品，成為代表作，一提到井藤就會讓人聯想起橢圓木盒。但井藤製作家具的態度依然毫不懈怠。「我希望作品能夠反映自己的個性，因此無論是箱盒、器皿等小物，或家具等大物件，在我的眼裡都一樣重要。」如井藤所說，現在他也會舉辦以家具為主題的展覽。

「從事木工創作時，不能過於珍惜木料。有時候我會完全拋開以木料為素材的思維，往木料上塗漆，或運用草木染技術進行木料染色，以其他木工作家不太會採用的方式來創作。」

井藤努力地以自己的方式，消化吸收深受永田師父影響的創作思維與夏克式發想，不斷地自我充實提升，漸漸展現出自己的創作風格，而且創作思維上具備相當獨特的觀點。「三腳圓凳」款式中就不乏漆上黑色、乳黃色的作品。井藤透過柔軟又深具效率性的思考，不斷地孕育出一般消費者能夠更輕鬆購得、日常生活中使用起來更加方便的作品。

側看圓盤凳椅面。

山本有三（Yamamoto Yuzo）
1956年生於日本愛媛縣。高中畢業後，於東京印刷公司服務兩年，離職進入品川職業訓練學校學習木工，學成後，先後服務於東京或大阪的木工所。30歲展開獨立創作，2000年工作室遷往奈良市。2001年工作室更名為「UcB工作」。

超脫一般思維
椅面微微隆起

山本有三的「圓盤凳」
Yamamoto Yuzo

坐在圓盤凳上的山本先生。

第一次看到這張凳子的人，一定會滿臉狐疑地問：「這凳子是怎麼回事啊？坐起來不會不舒服吧？」見到這種情形，山本先生一定會說「別擔心，先坐坐看」，勸對方試坐。對方坐下後，一定會出現「真的可以坐耶！原來如此，坐起來感覺還不錯嘛！」的反應，是一張非常神

20

奇的凳子。

椅面微微隆起，形成平緩曲線。側面看，坐板狀似圓盤。

「椅面設計成微凹的狀態很常見，若一反常態地處理成微微隆起，到底能不能坐呀？設計時我也曾這麼想過。但我個性特立獨行，就是想跟別人不一樣。我作了三種類型的凳子，親自坐上去仔細確認。椅面高高隆起的坐起來不舒服，椅面太平感覺又像坐在平面凳上。一直採用至今的

是椅面能夠完全貼合臀部，坐起來非常舒服的這款凳子。」

幾年前，山本接到一筆委託製作高腳凳的訂單。顧客表示想訂作適合廚房使用的凳子，款式則委託山本設計。

「廚房用座椅不會長時間使用，通常是剝豆子或烹調空檔稍微坐下來歇歇腳，頂多坐上十來分鐘。因此懷著只是坐下來放鬆一下的念頭，作出了這款凳子。椅面正中央比較高，坐下後就會

成烹調作業。因為過去未曾體驗過的舒適坐感，顧客對這款高腳凳感到十分滿意。」

「朝九晚五的工作並不適合你」，上班族時期上司曾對山本說過這句話。山本自己也這麼認為，因此進入職業訓練學校學習木工技術，選擇走上製作家具之路。山本自認為個性特立獨行，這樣的個性反而促使山本能夠超脫一般思維發揮創意，不斷創作出風格獨特的作品。

工作室命名為UcB工作，是

因為山本對於日本設計大師柳宗理的「Unconscious Beauty」（無意識的美）深有同感而引用。

「無論家具或小物，我製作的都是用具，只是配角。我希望在創作過程中好好地表現自己所學，能夠不負主角（顧客）所託，完成顧客十二分滿意的作品。」

於是圓盤凳也成為遠遠超乎顧客期待的作品。

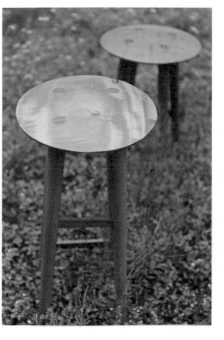

圓盤凳。前：椅腳至椅面頂點高度為53.5cm，椅面直徑30cm，材質為櫸木。椅腳為楓木。椅面最厚部分為4cm。後：椅高54cm，椅面直徑28cm，材質為櫸木。椅腳為櫸木。椅面為日本七葉木。

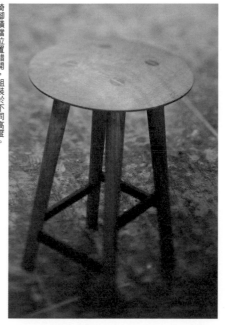

椅腳橫檔位置錯開，組裝於不同高度。

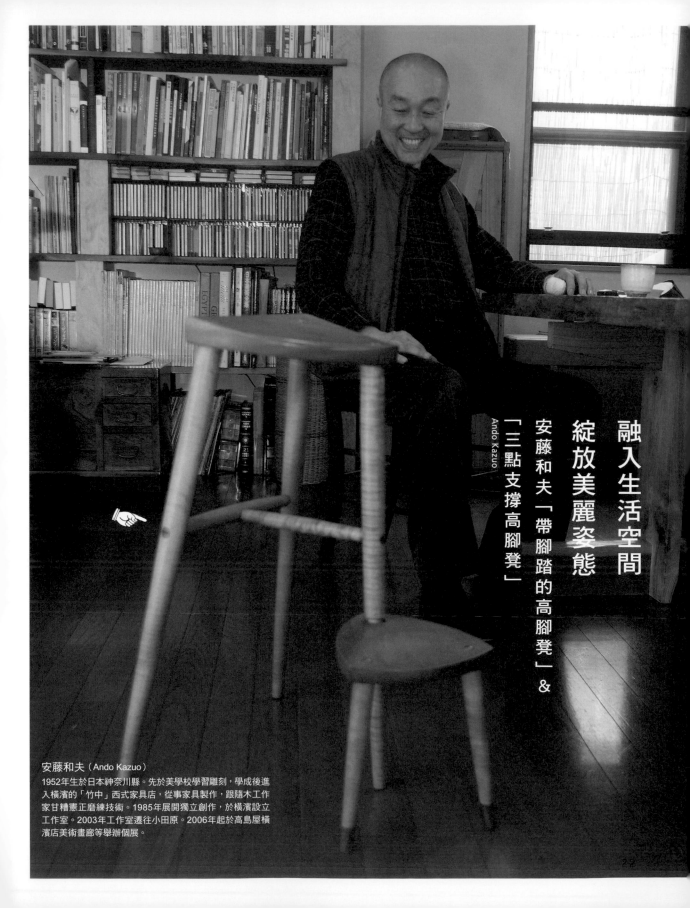

融入生活空間
綻放美麗姿態
安藤和夫「帶腳踏的高腳凳」&
「三點支撐高腳凳」

Ando Kazuo

安藤和夫（Ando Kazuo）
1952年生於日本神奈川縣。先於美學校學習雕刻，學成後進入橫濱的「竹中」西式家具店，從事家具製作，跟隨木工作家甘糟憲正磨練技術。1985年展開獨立創作，於橫濱設立工作室。2003年工作室遷往小田原。2006年起於高島屋橫濱店美術畫廊等舉辦個展。

裝在高腳凳椅腳部位的小凳子，原始構想是希望坐在凳子上時能夠有個踏腳處，後來卻發現小孩也會坐著玩。「展覽會場上，經常看到親子一起坐在這款凳子上。其實這款凳子本來是為了工作使用而設計，三腳支撐則是為了在不太平坦的地方也能用。工作檯高約90cm時，坐在這款凳子上工作剛剛好。譬如說，在廚房作菜時就很合適。坐板稍微前傾較適合用於工作，深坐類型的座椅則比較不方便。」

附帶踏腳凳，當然是考量其實用性，同時也希望加入些許趣味。以高腳凳的椅腳為軸心，踏腳凳可左右旋轉，因此收納時也不占空間。這是一款兼具精美外觀、實用機能、些許趣味的高腳凳。椅腳使用強度十足的楓木，是專門製作小提琴的朋友讓售，原產於歐洲，專用於製作小提琴的高級木料。坐板則使用質地較軟、感覺比較溫暖的北海道產核桃木。

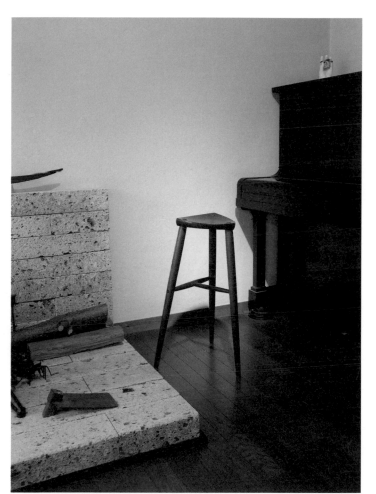

三點支撐的高腳凳。椅面為胡桃木，椅腳為楓木。椅面前側高66cm，後側高68cm，呈前傾狀態。

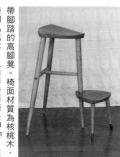

帶腳踏的高腳凳。椅面材質為核桃木，椅腳為楓木。三角形椅面邊長29cm。座高64至65cm。踏腳凳高25cm。

帶腳踏的高腳凳，坐板底部雕有凹槽，方便手持搬動。

坐在帶腳踏的高腳凳上閱讀的安藤先生。

20多年前為女兒製作的小椅子。材質為櫟木。安藤說：「女兒小時候靠著暖桌吃飯時坐過。小孩坐椅子容易往後倒，因此製作這張椅子時充分考量了穩定性。花費的時間足夠製作一張大人用座椅。」

編織椅面高腳椅，與收起桌板後的收納式書桌櫃。

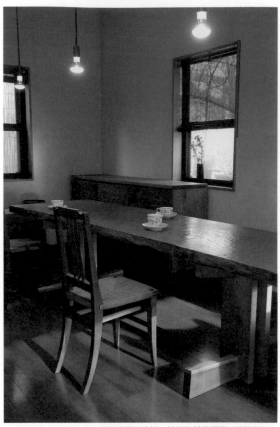

以清純矜持的女性坐姿為設計構想的座椅。椅面為紙繩編織，結構材料為核桃木。椅面高43cm，椅腳至靠背橫木高88cm。

收納式書桌櫃，高度正好適合小酌一杯，或簡單書寫時使用。

安藤的工作室內一角。

「這款凳子的外形比較漂亮。製作時特別著重於造形。附帶踏腳凳的設計,讓人第一眼就不由得將視線轉移到踏腳凳上。」安藤指著自己的高腳凳,介紹這表面上還留有削切痕跡,設計感十足,充滿沉穩氛圍的凳子。

「椅凳就是讓人用來坐的,製作椅凳必須優先考量其機能性,但除了機能之外,也必須照顧到使用與閒置時的美觀。製作這張凳子,簡直就像在打造一部偉士牌機車。」

偉士牌機車是原產於義大利的速可達機車。電影《羅馬假期》的經典畫面,就是女主角奧黛麗赫本演出的公主,騎著偉士牌機車漫遊羅馬。速可達展現的是集義大利設計精髓的車體之美、騎士與車融為一體的優雅俊俏氛圍。安藤喜愛這種氛圍而成為偉士牌機車愛好者,因此也用它來比喻這款凳子。

「小時候我曾立志當雕刻家。後來為了反映當時的時代背景,曾試著以概念性思考否定過現實,創作過堪稱前抽象的藝術創作。我想設計一款有人坐的時候發揮坐具功能,沒人坐的時候像藝術品般充滿存在感的座椅,從當時就開始對這樣的座椅產生了濃厚興趣。」

目前,安藤的工作以訂製家具占大多數,與當初的理念大相逕庭。安藤將幫助顧客實現模糊的夢想與期望,視為自己的重責大任。近幾年來,安藤都定期舉辦以神龕為主題的個展,因此製作椅子與凳子的機會漸漸減少,但製作椅凳的熱情依然不減。

「我想作的是,不需要太突出,但能夠融入生活空間的作品。」

希望家具就像空氣似地存在日常生活裡。「好像十年前就存在,交貨時,我曾聽過這句話。這是我最愛聽的一句話」安藤坐在親手打造的凳子上,述說著自己的創作歷程。安藤家的起居室裡也擺放著日常使用,完全融入生活空間的凳子。

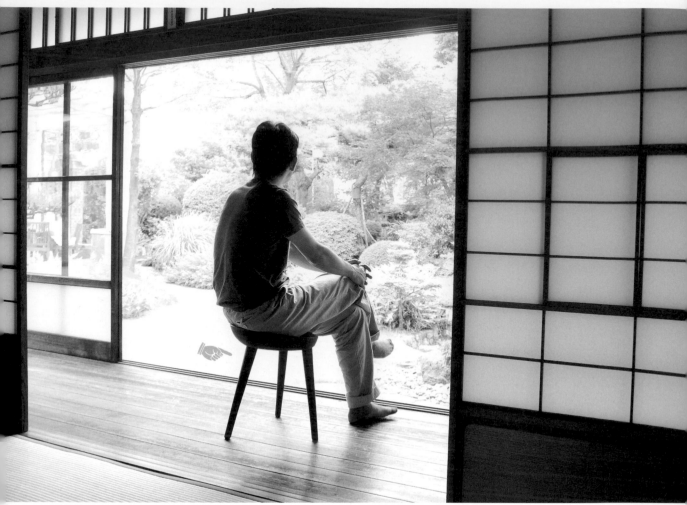

藤井慎介（Fujii Shinsuke）

1968年生於日本靜岡縣。畢業於武藏野美術大學造形學部建築學科。於建設公司累積設計實務經驗後，進入松本技術專門校木工科學習木工技術，繼而於京都學習漆藝。2000年展開獨立創作，作品屢屢入選日本傳統工藝展與國展，2007年於國展中榮獲「工藝部獎勵賞」殊榮。

兼具雕刻、
造型之美
與舒適坐感等機能性

藤井慎介的拭漆凳
Fujii Shinsuke

乍看是一張外形柔美、略帶圓弧感的凳子，但由側面看，就能清楚看出坐板底下的清晰銳利線條。

「起初深受丹麥傳統的擠牛奶凳意象影響，因此不斷地思索該怎樣才能設計出外形充滿自己風格的凳子。這款凳子的最終形態直到現在都還沒定案。」

就藤井先生的標準，座椅必

須是一件造形設計已經達到鑑賞級水準的雕刻藝術品。

「相較於雕刻，座椅與人體的關係更加密切，人們把身體託付給椅子，因此，椅子必須是坐上去後感覺很舒適才行。我想要的是兼顧坐具機能與雕刻般的造形魅力，乍看之下兩者南轅北轍，卻能夠巧妙結合的作品。」

藤井心目中，拭漆凳的坐具機能與造形魅力兩者關係或許還沒完美連結。

「造形設計上我已經多方挑戰過，思考設計時我總是心平氣和，態度謙卑。線條處理得很自然流暢，上漆時用心地表現效果，但盡量減少用漆分量。我認為木料才是主角，因此總是盡可能避免破壞木料質感。」

藤井的話語中頻繁地出現造形一詞。他說過，創作時希望運用的是「造形」概念，而不是家具或工藝的概念。對於漆料運用，從藤井的拿捏方式也能夠感覺出他的方針。

「上漆能隨意改變木料的texture（觸感或質感）。上漆後加工處理成粗糙狀態，或精心打磨出光澤感，呈現的效果截然不

同，但兩者都是創作時的表現手法。上漆還有提升木料硬度與保護木料等作用，當然，處理前必須深入瞭解漆料的功能。」

藤井的拭漆器具、拭漆椅，入選日本傳統工藝展與國展的次數愈來愈頻繁。藤井不斷地追求著造形設計概念，對於漆料運用

亦有相當獨到的見解。期盼藤井早日創作出最滿意的拭漆凳。

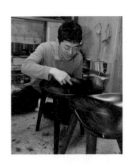

從任何角度觀看線條都賞心悅目。

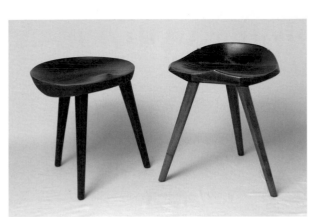

（左）椅高42cm，椅面尺寸36 × 42cm。（右）椅高43cm，椅面尺寸33 × 42cm。椅面材質皆為日本七葉木，椅腳為櫻花木。皆經過拭漆加工。

渾圓可愛
從不同角度看
就有不同的感覺

戶田直美的「豆豆凳」
Toda Naomi

「打入楔子的椅面，看起來就像一張臉孔，坐板形狀又像發芽的豆子。期待大人、小孩都喜愛，希望孩子們能夠坐得安穩，健康地長大，就是這種心情，我把這椅子取名為『豆豆凳』。」

幾年前，戶田小姐接到了一筆訂單，顧客表示想訂作戶田工作時使用的那款凳子。改作後完成的就是「豆豆凳」原形。後來，戶田又製作過好幾張相同款式的凳子，結果，無論形狀或大小，都呈現出微妙的差異。

戶田直美（Toda Naomi）
1976年生於日本兵庫縣。畢業於京都市立藝術大學美術學部工藝科，主修漆工（木工課程），又繼續攻讀該研究所相關課程，後跟隨漆藝家具木工職人深造技藝。2001年設立potitek工作室。

表面還留著刨削痕跡，每支椅腳的形狀都呈現出微妙差異。最後修飾階段經過砂紙打磨。

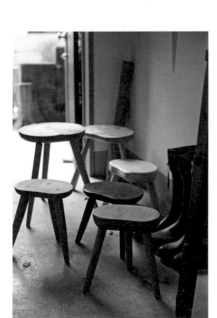

長女雙葉在房間的帳篷裡玩耍。

產地兵庫縣三木市，日本知名刀具製作鑿柄箍環的工匠。戶田小姐說：「我每天看著父親敲敲打打，因此對於手工，我從小就耳濡目染。」修畢藝大的研究所課程後，戶田又跟隨一位技術專精

戶田生長於日本知名刀具產地兵庫縣三木市，父親是專門製作鑿柄箍環的工匠。戶田小姐說：「我每天看著父親敲敲打打，因此對於手工，我從小就耳濡目染。」修畢藝大的研究所課程後，戶田又跟隨一位技術專精

「像不像突然長出腳來的生物呢？很可愛吧！」

這款凳子的椅腳並非標準的圓柱體，表面經過手鉋刨削，因此感覺有點粗糙。每個角度看上去都有不同的表情。

製作這款凳子，因此，通常都會適度地變凳子尺寸。製作其他款式座椅時，我總是處在緊繃狀態下，然而製作這款凳子時，就會放鬆心情，一邊削著曲線部位，一邊盡情享受製作樂趣」。

「我會以裁製桌子的邊角料製作這款凳子，因此，通常都會適度地變凳子尺寸。

的木工職人，經過將近一整年的密集訓練。「主要是訓練鉋刀刨削技巧，例如刨削木劍時必須全神貫注於線條連結。在師父的諄諄教誨下學習。」聽到戶田的這一席話，就能夠深深地瞭解到，精湛的刨削技巧對於打造精美座椅、營造絕佳氛圍，是多麼重要。

獨立創作後，戶田開始承接店鋪或個別顧客的家具訂單。大女兒出生後，開始萌生製作孩童用座椅的念頭。「豆豆凳」是三腳凳，「接下來我想製作穩定性更高的四腳凳，作一張ふうちゃん（長女雙葉的暱稱）也能坐得很安穩的座椅。同時也希望投入孩童空間規畫設計。」身為母親與創作者，她述說著自己未來的夢想與抱負。

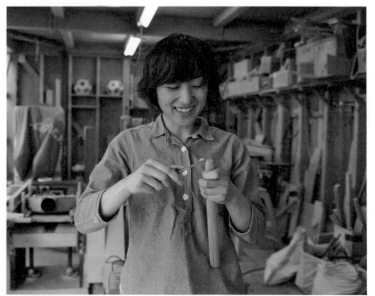

豆豆凳。椅高約28至42cm。材質為日本七葉木、胡桃木等。戶田表示：「我最喜歡使用紋理漂亮，觸感像絲一般滑柔細緻又富於彈性的日本七葉木。」

在工作室裡認真工作的戶田小姐。

插畫：戶田直美

「nene」。尺寸34cm×45cm×高45cm

和洋並蓄
久坐也不疲累
山極博史的「nene」
Yamagiwa Hirofumi

山極博史（Yamagiwa Hirofumi）
1970年生於日本大阪府。寶塚造形藝術大學畢業後，服務於（株）カリモク，負責家具商品開發。由該公司離職後，進入松本技術專門校木工科學習木工，學成後展開獨立創作。設立うたたね，目前於大阪市中央區設有展示廳與事務所。

椭圓椅面，繡上大塊布料，塞入厚厚的襯墊，搭配結構扎實，感覺很安穩的水曲柳板狀椅腳，看起來就覺得很好坐。亮眼的布質椅面，屋裡擺一張就顯得很繽紛。

「想訂作一款長時間坐著也不會覺得疲累的座椅。」熟識的珠寶店好友提出這樣的需求，於是作出了nene。目前，它已經成為山極先生的招牌商品之一。

「因為積極追求舒適坐感，所以加大了椅面，彈性更好，坐起來更舒適。使用板狀椅腳，因此不會對地板造成負擔，擺在榻榻米或地毯上也不會造成損傷，屋裡還因此增添了些許日本風情。無論西式或日式風格的室內設計都適合，可為室內增添繽紛色彩。」

山極在大學時期主修設計，進入大型家具製造廠工作後，又廣泛地從事各種類型的家具設計。必須深入瞭解製作原理，才能夠創作出精美的作品，當時山極就懷抱著這種想法，因此毅然決然地進入職業訓練學校學習木工。學經歷這麼豐富的人，進入現在的家具製作現場當然備受歡迎。

山極充分運用自己的優勢，配合著顧客們的需求，不斷創作出設計感、機能性俱佳的新作品，陸續發表了futaba stool（雙葉凳）等嶄新椅凳創作。

「就像是家裡的第二輛車，一直屈居配角地活躍於日常生活中，凳子一直給人這種感覺。但，就算是配角，也必須充分具備主角級實力，這才是我想製作的凳子。舒適的坐感是我創作凳子的大前提，其次為小巧輕盈、能夠融入日常生活中，才是山極心目中的理想座椅。

「我希望設計出經久耐用，能夠自然而然融入日常生活，不會隨著時代而變化，而且持續暢銷熱賣的座椅。目前，我的椅凳創作構想源源不絕，將來會更盡力投入椅凳創作，希望自己能夠成為一位座椅設計師。」

nene就是「座椅設計師山極博史」創作，值得紀念的第一件凳子作品。順便一提，這款凳子的命名源自於豐臣秀吉正室寧寧的名字發音，意喻「身居配角，隨時支持著丈夫（主角）」。

futaba stool（雙葉凳）。充滿雙葉意涵的命名，兼具和風時尚設計。材質為美國白蠟木與胡桃木。

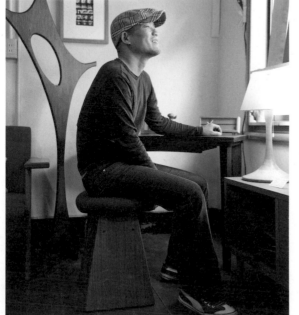

坐在nene上的山極先生。拍攝於うたたね展示廳。

構想源於

「好想有一張這樣的椅子」

KUKU工作室的「萬用凳」

&

很適合優雅恬靜的空間

谷進一郎的「藤面凳」
Tani Shinichiro

坐在藤面凳上閱讀的
谷進一郎。

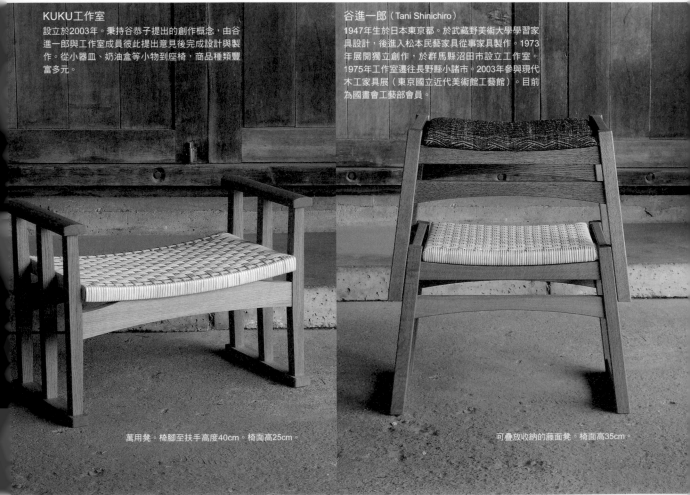

KUKU工作室
設立於2003年。秉持谷恭子提出的創作概念，由谷
進一郎與工作室成員彼此提出意見後完成設計與製
作。從小器皿、奶油盒等小物到座椅，商品種類豐
富多元。

谷進一郎（Tani Shinichiro）
1947年生於日本東京都。於武藏野美術大學學習家
具設計，後進入松本民藝家具從事家具製作。1973
年展開獨立創作，於群馬縣沼田市設立工作室。
1975年工作室遷往長野縣小諸市。2003年參與現代
木工具展（東京國立近代美術館工藝館）。目前
為國畫會工藝部會員。

萬用凳。椅腳至扶手高度40cm。椅面高25cm。

可疊放收納的藤面凳。椅面高35cm。

「看見年邁的父親在玄關辛苦地穿鞋，於是我想，應該有個既可以坐著穿鞋，又能擺在盥洗室裡方便換穿長褲的物品才行，有了這樣物品，生活一定會更方便。當初就是這種想法觸動我的靈感，設計了這款凳子。」

KUKU工作室的「萬用凳」，就在谷恭子小姐的生活體驗與設計構想下誕生了。椅面外框帶著平緩曲線，非常貼合臀部。框內為藤編，即便淋濕也沒關係，充分考量了盥洗室的環境。凳子兩側的扶手處理成弧面，方便手握施力起身。製作時盡量控制結構重量，以便單手搬動凳子。椅腳加裝了保護地面的橫桿，因此也適合用於和室。

「既能稍坐休息也能收納物品的『CHOCOTTO凳』，深受婆婆媽媽們的喜愛。」

KUKU工作室的設立，是因為按恭子的意願設計、製作她想要的托盤等小物，結果卻成功地商品化，於是成立了工作室。

恭子的先生谷進一郎，以作工細膩、擅長運用拭漆技巧處理厚重家具與座椅而遠近馳名。但KUKU工作室成立之際，並未凸顯進一郎的製作風格，而是決定以未經塗裝的白身木料為主，打造充滿自然氛圍，女性一個人就能搬動的小巧家具，充滿貼心。

當恭子提出創作構想後，除了由進一郎設計、製作之外，工作室的年輕團隊成員也會加入行列，彼此提出設計構想，依序成形、完成作品。

由谷進一郎創作，並未納入KUKU品牌陣容的「藤面凳」，是以拭漆加工的樺木料外框，加上藤編椅面，設計構想來自扶手椅的軟墊凳。目前，工作室也接受這款凳子的單品訂單。無論擺在和室房或鋪設木地板的客廳裡，這款凳子都能夠展現出凝聚目光的存在感。

CHOCOTTO凳。重疊三個箱盒而成。椅面為織布（MAKI TEXTILE STUDIO製）。

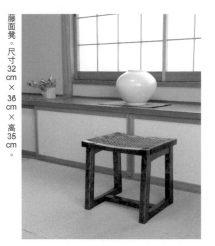

藤面凳。尺寸32cm×36cm×高35cm。

坐在玄關萬用凳（附踏腳板）上穿鞋的谷恭子小姐。

不怕碰撞、弄髒
結構小巧、價格實惠、便於疊放收納

新木聰的「Ply Wood Stool」

Ply Wood Stool（合板凳），名稱來自於使用的素材。Ply Wood即為合板。新木先生之所以製作這款板凳是迫於需要。

「這款板凳是特別為造訪工作室的顧客而製作。工作室空間狹小，無法放置大椅子，方便疊放收納的金屬管摺疊椅又缺乏美感。因為工作室經常有身穿工作服，衣服上沾滿泥沙或油漬的鐵工等相關人員造訪，所以我想設計一款不必擔心碰撞或弄髒、寬度適中、外形小巧不太占空間，便於疊放的凳子。」

沒想過使用原木，一開始就挑選了容易取得、價格又便宜的椴木合板。外形簡單素雅，決定尺寸卻費盡了心思。

「設計時整體意象立即浮現在腦海中，但想要疊放，就必須

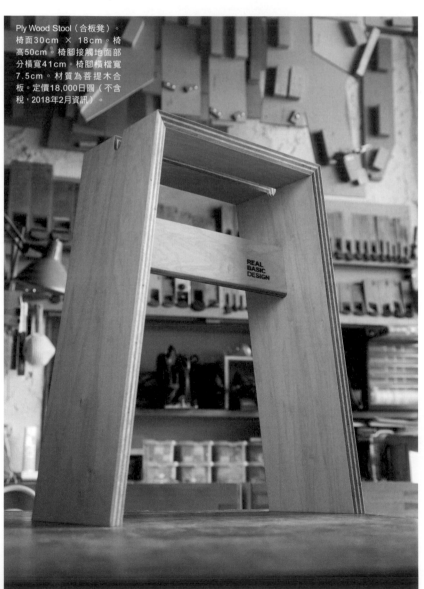

Ply Wood Stool（合板凳）。椅面30cm × 18cm。椅高50cm。椅腳接觸地面部分橫寬41cm。椅腳橫檔寬7.5cm。材質為菩提木合板。定價18,000日圓（不含稅，2018年2月資訊）。

新木聰（Shinki Satoru）
1970年生於日本神戶市。於飛驒國際工藝學園學習木工基礎。歷經大阪木工所職務後，2004年展開獨立創作，設立新木工作室。目前以座椅為主，於大阪豐中市從事家具訂製與修理工作。

精準地拿捏尺寸，角度太大時無法疊放，角度太小又放不進去。因此先以ＣＡＤ進行模擬，再透過手寫計算設法解決問題。」

最後終於以自認為看起來最漂亮的角度，完成整體外形極簡俐落的凳子。設計上連合板橫斷面的積層狀線條都充分運用了。

製作椅凳時，使用德國電動工具大廠ＦＥＳＴＯＯＬ公司的ＤＯＭＩＮＯ榫接加工機，將具有榫頭作用的chip（山毛櫸木片），打入椅面與椅腳、椅腳與椅腳的接合部位，大大提升了工作效率。

「相較於一般人，職人與攝影師們對這款凳子的關注度通常比較高。工作室曾接受過日本料理店委託製作這款凳子，數量多達十幾張，據說是要擺在廚房裡供員工用餐時使用。」

這是一款非常適合狹小場所、弄髒或受損也沒關係、方便疊放、價格便宜……馬上就能列舉出許多概念清楚、容易記憶的優點，外觀設計極簡素雅，感覺十分俐落的凳子。

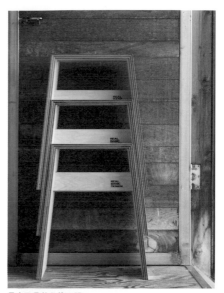

最多可疊放收納四張。

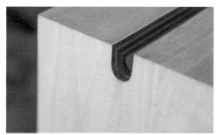

接合部位內部組裝具榫頭作用的木片。椅面中央鑿開寬18.5mm的溝槽。

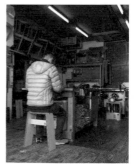

坐在工作室的Ply Wood Stool上描繪草圖的新木先生。

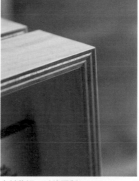

木料裁切口以德國製OSMO Normal Clear塗料塗刷三至四次。

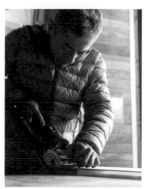

以DOMINO榫接加工機鑽上榫孔。

以玄能鎚將木片打入榫孔。

椅凳大集合

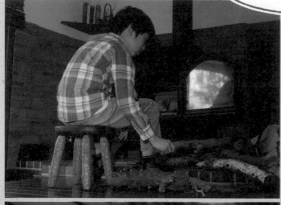

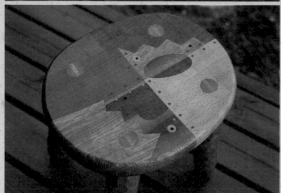

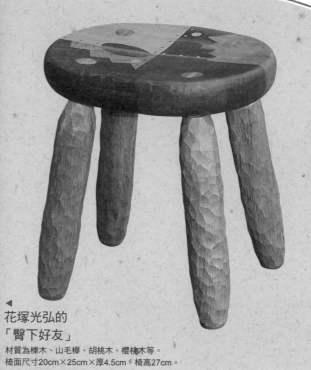

▲
花塚光弘的
「臀下好友」
材質為櫟木、山毛櫸、胡桃木、櫻桃木等。
椅面尺寸20cm×25cm×厚4.5cm。椅高27cm。

▲
川端健夫的
「圓凳」
材質為胡桃木。
・椅面直徑 30cm，椅高42cm。

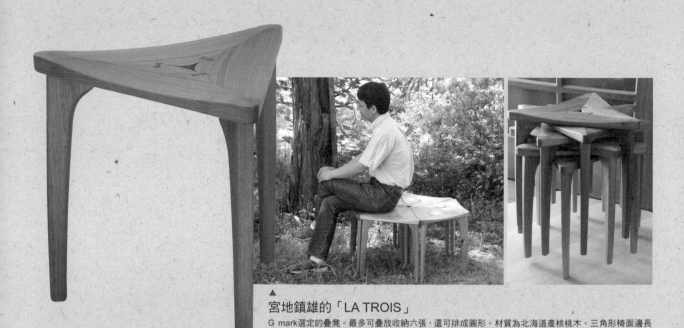

▲
宮地鎮雄的「LA TROIS」
G mark選定的疊凳。最多可疊放收納六張，還可排成圓形。材質為北海道產核桃木。三角形椅面邊長43cm，椅高41.5cm。

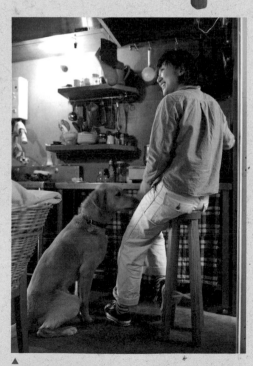

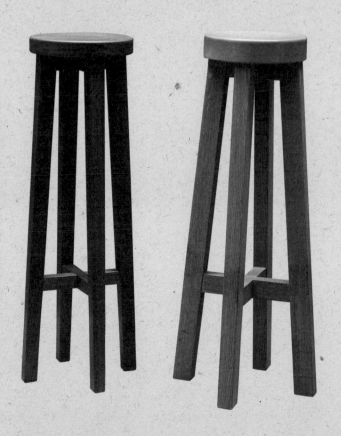

▲
戶田直美的高腳凳
左：材質為胡桃木。椅面直徑18.5cm。椅高63cm。右：材質為櫟木。椅面直徑17.5cm。椅高65cm。

松木材質，時髦漂亮的布椅面方凳

by 山極博史

想不想打造一款色彩繽紛又設計感十足的凳子呢？材料在居家用品賣場與布料行就能買到。好想親手作一張時髦漂亮又適合家裡使用的凳子喔！懷著這個夢想的岡崎早苗小姐，在nene創作者山極博史先生（P30）的指導下，挑戰嘗試製作，一起來看看整個製作過程吧！

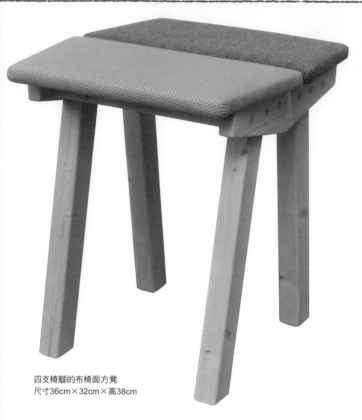

四支椅腳的布椅面方凳
尺寸36cm×32cm×高38cm

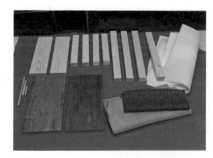

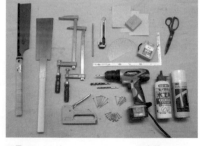

材料
松木料
〔側板用〕（300mm×90mm×19mm）×2
〔上橫檔用〕（240mm×40mm×30mm）×4
〔椅腳用〕（390mm×40mm×30mm）×4
柳安木合板
〔坐板用〕（320mm×170mm×15mm）×2
圓木棒（直徑10mm×長300mm）
泡綿〔增加椅面彈性〕
布〔布椅面用，用兩種顏色形成色差，作出色彩繽紛的椅面〕

工具
導突鋸
雙刃鋸
C形夾
電鑽
（10mm、5mm、3mm鑽頭等）
木工用釘槍
鉛筆
美工刀
鑿子（未列入圖片中）

分度器
捲尺
L形尺規（曲尺）
剪刀
尖錐
玄能鎚
砂紙（#120、#180、#240）
白膠
噴膠
螺絲（50mm×8、40mm×8、32mm×12）

⬇ 在各部位木料上畫線

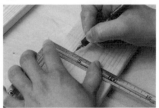

1 一邊參考工作圖（P.148），一邊在側板（2片）上畫線。使用L形尺規、捲尺、分度器，以鉛筆畫線。螺絲固定位置先以錐子鑽出孔洞。

完成側板畫線作業。

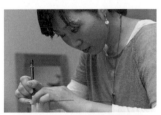

2 四支椅腳分別畫線。先於三面（短邊2面、長邊1面）距離裁切口55mm處畫線，再距離上邊10mm，於裁切口與側面畫線。

3 椅腳下端畫線。在椅腳下端測量出10度角後畫線。左右腳裁切方向正好相反，需留意。

4 上橫檔共2種（A、B），各2根，分別畫線（P.148圖）。螺絲固定位置以錐子鑽孔。坐板（2片）也畫上線。

⬇ 裁切各部位木料與鑽孔

5 以C形夾固定住側板木料後，進行裁切。

6 裁切椅腳。由正側面確認椅腳與側板接合部位（榫頭狀部分），再依序裁切上橫檔、坐板。

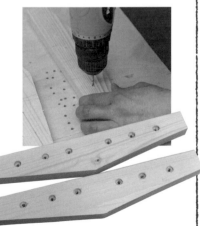

7 進行側板鑽孔。以直徑約3mm鑽頭，貫穿畫線的記號位置。然後以10mm鑽頭，鑽出深約6～7mm的孔洞（用來埋入圓木棒）。

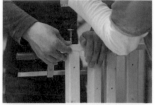

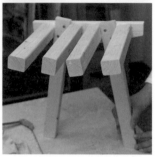

11 以砂紙（＃240）微微打磨上橫檔，側板與橫檔的接著面塗抹白膠後，進行接合（外側接合橫檔B）。以32mm螺絲暫時固定。

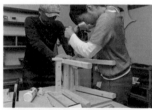

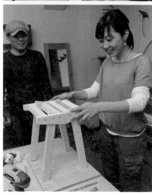

12 接合另一側，構成凳子結構。靜置1小時左右晾乾白膠。

⬇ 組裝凳子結構

9 椅腳接合部位（榫頭狀部分）鑽2處螺絲孔後，先以鑿子削切表面至近似平面狀態，再以砂紙（＃180）打磨。

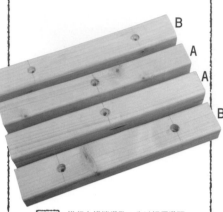

8 進行上橫檔鑽孔。先以細徑鑽頭貫穿孔洞，再以10mm鑽頭，鑽出深約6～7mm的孔洞。A型鑽1孔，B型鑽2孔。

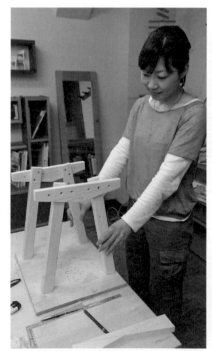

側板與椅腳組裝作業大致完成。

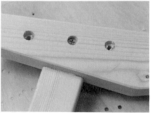

10 接著面塗抹白膠後，接合側板與椅腳。以32mm螺絲分別由椅腳側固定兩處，側板側固定一處。

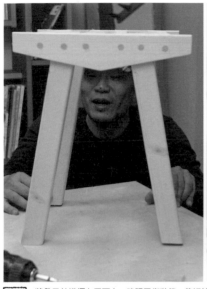
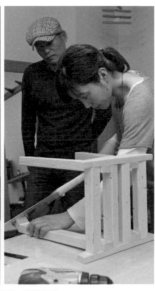

16　將凳子結構擺在平面上，確認平衡狀態。裁切椅腳，調整高度。

13　卸下暫時固定側板與橫檔的32mm螺絲，改以50mm螺絲釘進行固定。側板與椅腳維持32mm螺絲固定狀態。

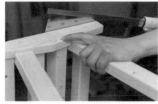

14　利用鋸子，鋸掉椅腳上方超出橫檔的部分。

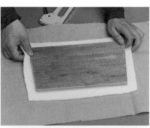
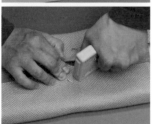

18　坐板黏貼泡綿後，疊放在布料上，進行坐板繃布。撫平表面似地一邊繃緊布料，一邊以釘槍進行固定。釘子浮起的話，以玄能鎚打入。

⬇ 椅面的繃布與組裝

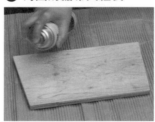
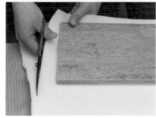

17　以砂紙打磨坐板的稜邊角，噴上噴膠後，擺在泡綿上。預留包邊份量，依據坐板大小，適度地裁切泡綿。

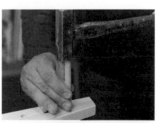

15　將圓木棒埋入螺絲孔。圓木棒尾端以砂紙微微打磨後插入，再以玄能鎚打入孔洞。沿著木板表面切斷圓木棒。

41

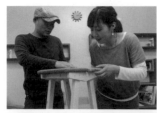

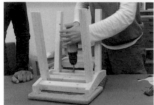

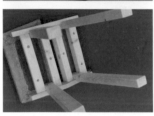

22 組裝前先以砂紙全面打磨凳子結構，確認整體平衡。決定椅面組裝位置，由結構底部鎖上螺絲，將坐板固定於橫檔上。內側2處（橫檔A）使用50mm，外側4處使用40mm螺絲。

21 另一片坐板也繃上布料。

19 隨時確認繃布情況，避免正面形成皺褶。

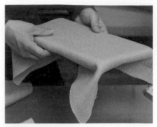

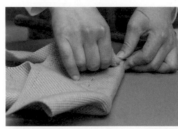

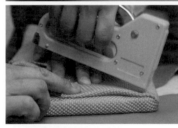

20 依序摺疊邊角部位的布料。以釘槍固定後，利用剪刀、美工刀裁掉多餘部分。

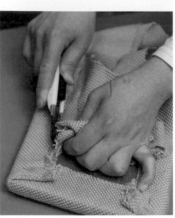

製作要點

確實接合各部位
避免形成空隙

一 慎重地完成畫線步驟。畫線為製作椅凳的第一個步驟，對於後續作業影響深遠。即便各部位材料尺寸相同，畫線位置也可能不一樣（橫檔的螺絲位置等），需留意。

二 確實地接合各部位木料。螺絲務必鎖緊。這是提升座椅強度的最基本要點。

三 座椅成品是否精美漂亮，取決於椅面繃布的處理成果。椅面繃布作業要點如下：

① 隨時確認繃布狀況，避免表面形成皺褶。使用花布時，要避免布料繃太緊或太鬆而導致圖案變形。

② 坐板邊角部位的布料摺疊難度較高，方法就如同摺紙般，先摺一邊，再摺另一邊，掌握要領後即可處理得很漂亮。

③ 依照自己的品味風格挑選布料，可處理成兩種色調，或兩塊坐板都繃上相同樣式的布料。

42

「滿意無比！坐起來真舒服。」

| 完 | 成 |

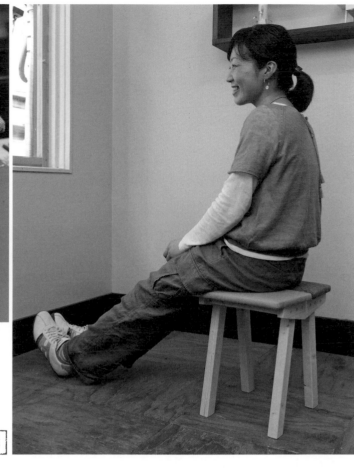

創作心得

製作：岡崎小姐

當椅子坐
感覺有點奢侈

這張椅面精美的凳子令我愛不釋手。造形簡單，但只是擺在那兒，就顯得十分耀眼。我怎麼也沒想到，居家用品賣場都買得到的建材用松木料，竟然可以作出這樣存在感十足的凳子。能夠完成這張凳子，讓我感到很自豪，我一定會好好地珍惜使用。

──最困難的部分

手握著鋸子，沿著側板上的斜線鋸木塊，感覺有點困難。剛開始使用電鑽時，根本不懂得拿捏力道。後來才漸漸瞭解到，需要用些力氣才能夠鑽出孔洞。椅面繃布作業也有難度，因為使用厚布，所以摺疊時必須很用力。畫線步驟要非常用心、專注、正確地完成，因為這是木工的最基本步驟。

──給讀者們的建議

實際操作後，技巧會愈來愈熟練。即便初學者也能夠漸漸地掌握到製作訣竅。

將栗木生材剖切、鉋削 打造夏克式座椅

講師：久津輪雅（岐阜縣縣立森林文化學院準教授）

場所：岐阜縣縣立森林文化學院

1

久津輪講師先針對製作過程進行現場解說。桌面上排放各製作流程中使用的材料。圖中靠近講師的一整排木料就是椅腳，前排木料則是下橫檔。削切作業由右往左進行，各部位依序成形。久津輪先生強調：「不同於使用乾燥木料，生材（未經過乾燥處理的木料）會縮水，製作時需瞭解這一點。」

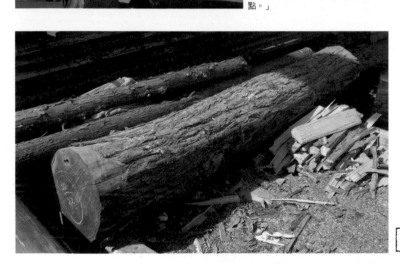

2　使用木料為直徑40cm的栗木生材。

Green Wood Work（生木木作） 一詞，係指以未經乾燥處理的生材（green wood），製作椅凳或器具的木工創作風格，歐洲各國自古就有這樣的作法。充分運用質地柔軟、易加工處理的生材特性，基本上不使用電動工具，完全以手工具完成。

英國十七世紀後期誕生的「溫莎椅」，椅腳與靠背直櫺的加工也採用生木木作。砍伐到處都有的山毛櫸與榆樹等樹木後，木工師傅們直接在森林裡裁切處理成各部位材料，再運往城鎮裡進行組裝。

為了更深入地瞭解以栗木原木製作椅凳的過程，我實地前往NPO法人Green Wood Work協會主辦的講座，聽取講師介紹製作流程，與參加者互動、交換心得。這次的作品與夏克式家具的多功能凳幾乎是相同類型。

（注：講座為期五天，本單元中只介紹大致流程，其餘部分予以省略。）

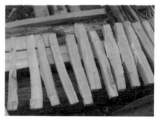

5 準備座椅結構用的材料（椅腳、長橫檔、短橫檔）各4根，再加上幾根預備用角材。大致上，椅腳用45mm角材，固定用的則以25mm角材為主。

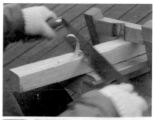

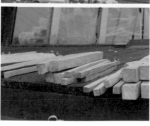

「總之，刨木頭相當累人，
也十分有趣，
覺得自己好像處於
某種冥想狀態。」
「栗木散發的酸甜香氣，
讓人停不下手。」

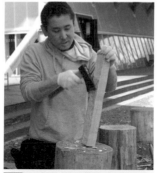

4 剖開木頭後，依序處理成材料。處理時要避開木節與比較靠近樹皮的白色邊材。

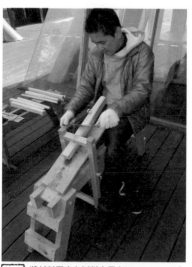

6 將材料固定在刨削木馬（Shaving horse）上，拉動拉刀（Drawknife），大致刨削。接著將木料裁切面刨削成四邊形。將椅腳材料處理成38mm角材，橫檔處理成20mm角材。久津輪：「刨削木料前需辨別木紋。因為逆紋刨削易形成毛刺，一不留神就容易受傷。」

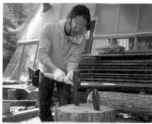

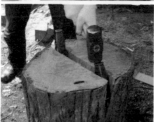

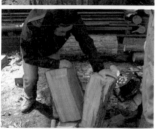

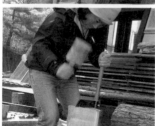

3 原木裁切成段後依序剖切。使用楔子與萬力（直角柄的劈柴刀）。

「木頭剖開時的聲音
非常好聽，
只是劈出來的木頭
沒辦法那麼平整。」

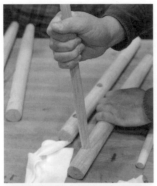

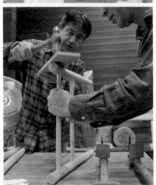

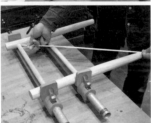

11 組裝椅腳與短橫檔。榫孔塗抹接著劑,確認榫頭橫斷面木紋呈水平狀態後插入。以C形夾鎖緊,確定未出現扭曲現象後進行乾燥。

10 椅腳鑽出榫孔。椅腳木料先以南京鉋削圓,再鑽出插入短橫檔的榫孔。轉動16mm鑽頭,鑽孔至深達25mm為止。

「鑽第一個榫孔時很緊張,但調整步調後,不慌不忙地慢慢處理,就順利完成了。」

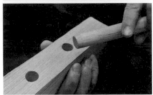

9 榫接橫檔。先以南京鉋刨削橫檔尾端,再以砂紙打磨。預備的椅腳材料鑽出榫孔後,插入橫檔,確認榫孔直徑。確認後再以南京鉋或砂紙進行微調。久津輪先生說:「橫檔木料確實乾燥後,才進行榫孔加工。必須用力才能插入橫檔,以此為處理榫孔的大致基準。」

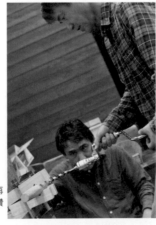

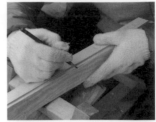

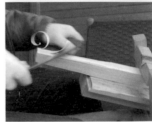

7 椅腳加工。椅腳下端先裁成直角,針對下部進行修整(朝著下端削窄)。以鉛筆描畫的線條為大致基準,雙手握住拉刀,將裁切面依序削切成八角形。

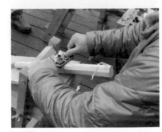

8 橫檔加工。根據完成尺寸裁切橫檔木料,利用南京鉋,依序削切裁切面,先削成八角形,再修成圓形。

15 製作椅面襯墊。準備約莫椅面大小的布袋，裝入刨削木花。

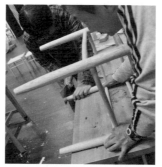

14 裁切椅腳。乾燥後，拆掉C形夾，確認整體平衡。無法平穩置於平面時，裁切椅腳下端進行調整。想要塗裝的人，請於此階段塗刷家具用油料等。

12 椅腳木料鑽出插入長橫檔的榫孔。將長橫檔置於短橫檔下方，只重疊2mm。

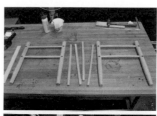

13 組合所有部位。將長橫檔組合於椅腳材料上（同步驟11）。確認接合部位呈直角狀態後，進行乾燥。距離長橫檔約30mm，裁掉椅腳上端後，以小刀削切調整形狀。

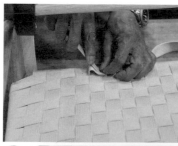

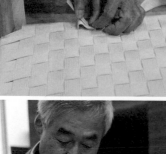

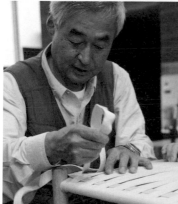

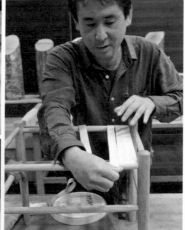

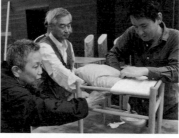

16 以布條編織椅面。先從短邊開始捲繞，中途夾入裝著刨削木屑的布袋。短邊捲繞完成後，以上下交錯穿入的方式編織長邊。尾端反摺穿入最終段，以固定布條。

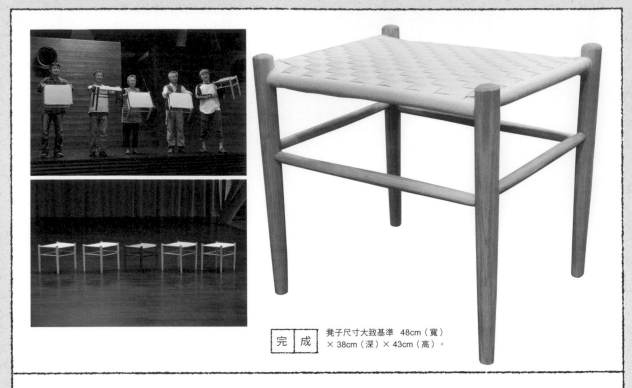

完成　凳子尺寸大致基準　48cm（寬）
　　　× 38cm（深）× 43cm（高）。

「那段原木竟然變成了這張凳子，真的難以想像。
形狀漂亮，椅面又加了彈性十足的襯墊，
坐起來真舒服。」
「完全顛覆了木料必須經過乾燥處理
才能作出好家具的說法。
過去一直認為生材不適合製作椅凳，
完全打破了這樣的觀念，覺得心情無比暢快。」

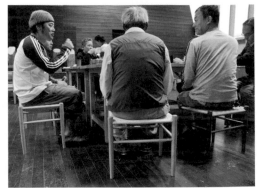

坐在親手打造的凳子上，一邊喝著咖啡，一邊休息聊天。

「心裡充滿親手完成這張凳子的成就感。
凳子留著自己用，在朋友面前也很自豪。」

「連自己都感到很震撼。
對於『創作』，
心底油然升起一種難以言喻的喜悅……
真的作出來了，實在太高興了！」

＊NPO法人Green Wood Work協會經常前往各地舉辦生木木作講習會。

第 2 章

有小靠背的
凳子與小椅子

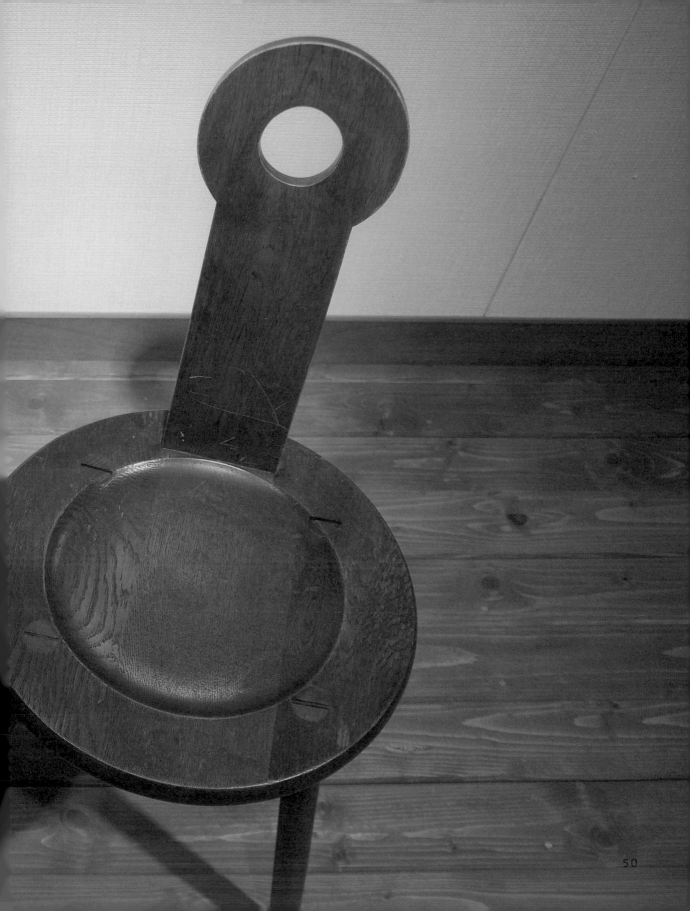

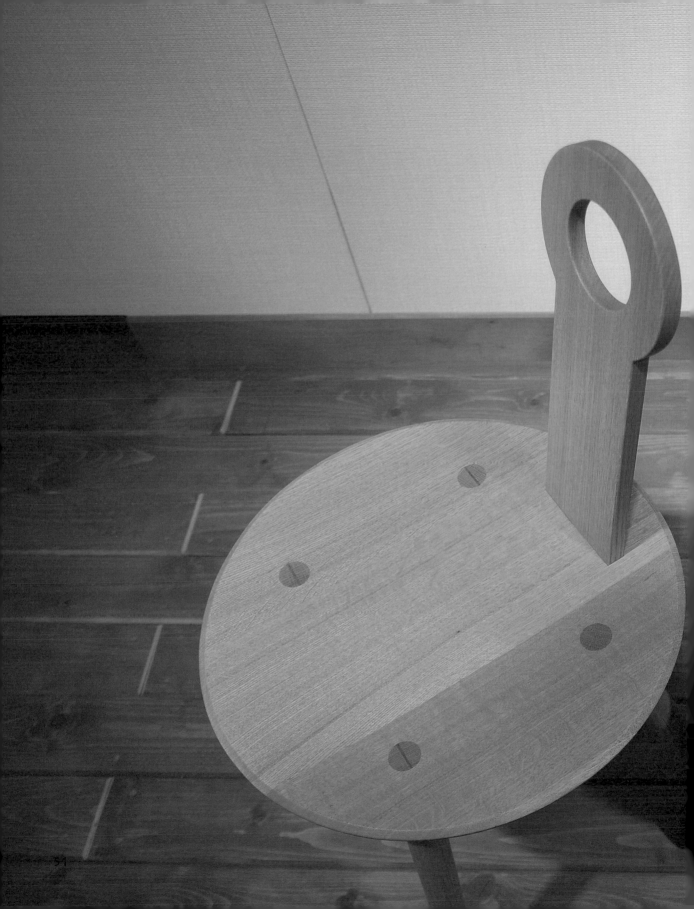

將夏克式椅部件
進一步加工
作出更纖細精美的椅子

宇納正幸的「CUE凳」
Unoh Masayuki

外形極簡，結構輕巧，機能性強大，一提到夏克式家具，腦子裡就不由得浮現這些形容詞。

十八世紀後半，從英國遠渡重洋來到美國東海岸的夏克教徒們，製作桌椅家具時，總是將信守樸實節儉的宗教思維與生活型態，原原本本地表現出來。夏

宇納正幸（Unoh Masayuki）
1960年生於日本京都市。嵯峨美術短期大學室內設計科畢業後，進入Aris Farm服務，從事夏克式家具製作。1986年展開獨立創作，於京都設立工作室。目前以製作夏克式家具為主。

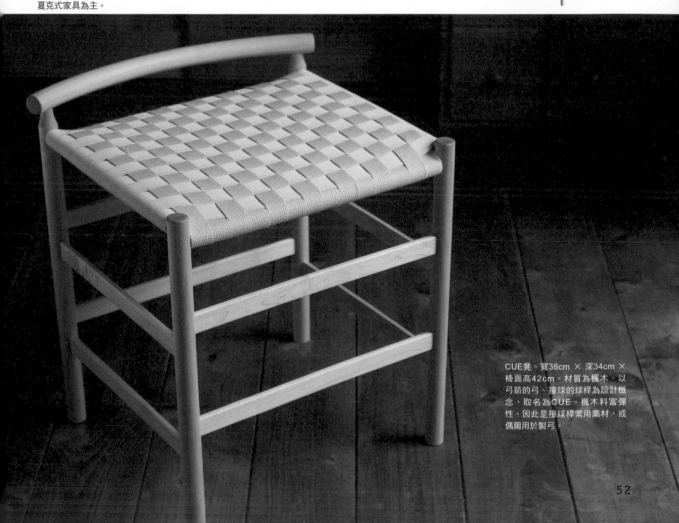

CUE凳。寬38cm × 深34cm × 椅面高42cm。材質為楓木。以弓箭的弓、撞球的球桿為設計概念，取名為CUE。楓木料富彈性，因此是撞球桿常用素材，或偶爾用於製弓。

「材料通常不會接觸到這個部位。坐感舒適度因這個部位的存在而大為不同。這個部件也是搬動這張座椅時至為重要的部分。」

宇納經常製作流傳已久的Enfield type或Lebanon type夏克式椅子，據說這張座椅的製作經驗對他充滿著新鮮感。

「以人工方式編織混紡織帶完成椅面，木料經過車床加工處理，因此生產效率高。我覺得這是一款充滿商品設計感，外形也很時尚的作品。」

材料是質地堅硬但富於彈性的楓木。重約2kg，感覺輕盈，但結構堅固，使用方便，從孩童到高齡者都適用。

克式家具在日本的人氣程度也歷久不衰。技術一流，在日本國內穩坐夏克式家具製作第一把交椅的宇納先生，進一步開始製作將材料處理得更加細膩，夏克式的「COCICA」系列座椅，系列名稱意思為「稍坐休息的椅子」。

「夏克教徒製作家具時，總是盡可能地削切材料。我覺得應該還可以再削細一點，於是不斷地嘗試。」

以夏克式家具的製作概念為基礎，他作出第一張名為「CUE椅」的COCICA系列座椅。椅面至靠背上緣的高度為16．5cm。坐下後靠背正好位於腰部下方。後來，該座椅又發展出「CUE凳」。椅面至靠背上緣的高度僅7cm，坐下後靠背位於臀部上方。

CUE凳，靠背正好包覆臀部上方，坐起來十分舒服。

CUE椅（左）與CUE凳。

夏克式高腳凳等，宇納先生的各式座椅。

持續製作夏克式家具的宇納正幸。

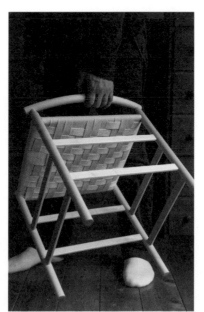

靠背與椅面之間留下可容手指伸入的空隙，方便抓握靠背，搬動座椅時感覺更輕鬆。

靠背部分是5片楓木料彎曲處理後貼合構成。

努力追求心目中的最理想形態
直到堪稱代表作才公開發表
高橋三太郎的KAMUI、MOON、MUSE
Takahashi Santaro

由高橋三太郎創作，琳琅滿目的椅子與凳子。
圖中後方（牆邊）的座椅為Dennis Young作品。

俐落線條加上柔美曲線構成的靠背，上面有一雙圓溜溜的大眼睛。雖然稜邊清晰，但因為那雙大眼睛而增添了趣味，顯得十分逗趣。

「這款座椅的原始設計長達1.8ｍ，原本是設置在北海道公共設施大廳裡的長凳。椅高與預算都有明確規定，顧客要求必須在這個小靠背的巧思，讓人坐下後規定範圍內，設計出洋溢北海道風情的座椅，因此以貓頭鷹為主題著手設計。後來漸漸發展成也很適合一般家庭使用的木凳。靠背看似裝飾，事實上，坐下後可穩穩地支撐著臀部。」

高橋三太郎的代表作。

現在，這款KAMUI已經成為

試坐後發現，靠背確實很貼合背部與臀部，坐起來很舒服。

座椅。

「設計事務所希望訂作一款能夠疊放收納，方便善後整理的座椅，因此配合顧客需求重新調整過設計組合。設計後又拓展出更多的組合變化，繼續完成更新穎的款式。每一次我都會自行針對作品強度與美觀程度進行檢

設計原點是為 Live House 訂製的

可以更輕鬆地維持良好坐姿，大大提升這款座椅的坐感舒適度。

椅面為織帶編織的MOON，

高橋三太郎（Takahashi Santaro）
1949年生於日本愛知縣。北海道大學肄業。1982年於札幌設立SANTARO工作室。2000年於第二屆「生活中的木椅展」榮獲優等獎。2003年參加現代木工家具展（東京國立近代美術館工藝館）。2015年舉辦「高橋三太郎展 放浪する木工家とそのカタチ」（北海道立近代美術館）。

坐上KAMUI後，臀部緊密貼合貓頭鷹造形的靠背。

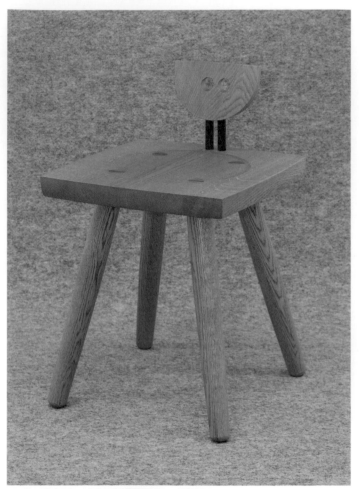

KAMUI。尺寸35cm × 35cm × 椅高55.5cm。椅面高40cm。

討，思考設計形態，直到自己感到很滿意，再將作品完成度提升到堪稱代表作後，才對外發表。創作生涯中我始終秉持著這種態度。」

MUSE之名，源於希臘神話中的女神繆思（職司音樂、文藝等藝術的女神），是特別為一名曾在俄羅斯學習音樂的手風琴女演奏家量身打造的。女演奏家透過家飾店，希望訂作一張堅固耐用，能夠承受人體劇烈擺動的演奏用椅。

「我未曾製作過這種類型的座椅，因此傷透了腦筋。從構思設計到完成作品，大約花掉我三個月的時間。女演奏家曾旅居過俄羅斯，因此我特別加入帶俄羅斯色彩的前衛藝術要素，完成一張線條俐落、坐感穩固的座椅。

靠背板看起來輕薄，事實上很有分量。前椅腳朝外張開，相對的，後椅腳則削切成錐形（愈往下愈細）。」

演奏前將MUSE搬到舞臺上，聚光燈打開，椅面的紅花梨木被燈光映照得更鮮紅耀眼。好戲上場了！觀眾們充滿著期待心

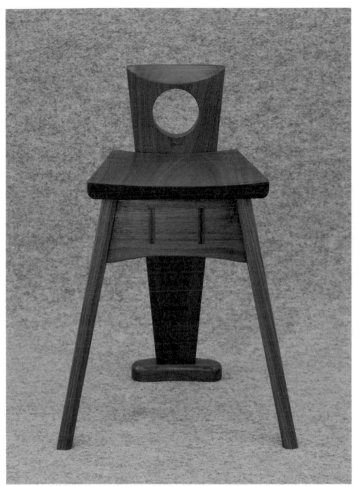

坐在 MUSE 上搖晃著身體的高橋三太郎。

MUSE。材質為胡桃木。尺寸22cm × 30cm × 椅高57cm。椅面高40cm。
特別為前文所說手風琴女演奏家量身訂作的，是椅面高60cm的高腳椅。本體材質為櫟木，椅面使用顏色較深的紅花梨木。

MOON。尺寸36cm × 37cm × 椅高53cm。椅面高39cm。

情。演出者登場，坐到椅子上，椅子襯托著演出者，一點也不會搶走演出者的光彩。三太郎腦海中浮現著這樣的情景，經過多方的嘗試摸索才完成這件作品！

「我並未讀過設計學校，完全是靠自己學習，一直以自己的方式設計，依序成形，創作自己喜歡、滿意的作品。創作次數愈多，自然就能形成自己的風格。

當我把十件作品排放在一起時，終於聽到『確實很有他的風格』這句話。製作經驗愈豐富，愈能夠掌握訣竅，技術更精進後，更懂得掌握木工創作本質。掌握到了，自然能累積出獨特的創作風格。」三太郎語氣堅定地說著自己的創作心得。長達三十多年的創作資歷，對於木工的觀點自然深具說服力。

井崎正治（Izaki Masaharu）
1948年生於日本愛知縣。進入
木工車床技術為主的工作室學
習後，23歲展開獨立創作，於
愛知縣蒲郡市設立塩津村工作
室。從家具製作至住宅設計與
木雕，活動範疇十分廣泛。

坐在平底鍋椅上的井崎。

創作迄今三十餘載

精益求精

不斷調整改良

井崎正治的「平底鍋椅」
Izaki Masaharu

平底鍋椅外觀恰如其名。

第一張平底鍋椅創作於三十多年前。

「就整體形狀而言，透過比較就能清楚看出，過去作品感覺比較舒適，近期作品則不夠柔美。調整形狀結構時常會發生這種情況，需要好好地反省。」

「接下來想創作什麼樣的作品呢？」聽到這個問題時，井崎毫不思索地說出「讓人很想坐坐看的椅子」。

「椅子這種東西，倘若每個部位都精雕細琢，那未免太繁瑣了，但作椅子的人會有成就感。讓人很想坐坐看的椅子則不同，它不用外觀漂亮、充滿設計感，那太浪費了！重點是必須審慎思考，到底該重視形態、素材，還是組合方式。我想試試若著重於機能性，不加入任何裝飾要素，能不能創作出充滿趣味的作品。」

井崎凝視著不同時期的平底鍋椅作品，深深地自省著。即便擁有40多年的創作資歷，他仍然因為無法參透椅凳創作奧祕而耿耿於懷吧！

「當時是受託製作咖啡店內用的座椅。顧客希望它適合擺在6坪大小的狹小店內，不占空間又方便打掃店內時收拾整理。咖啡店老闆擅長平底鍋料理，因此我就以平底鍋為設計構想作出這款座椅。」

直到現在，這款座椅的訂單依然應接不暇。試坐時感覺櫸木背板富有彈性，靠背與背部的貼合度良好。因為極簡外觀與方便搬動等優點而熱度不減。

「當時我不過二十六、七歲，製作家具的經驗並不豐富。我是木工車床出身，因此嘗試著以木工車床完成椅面與椅腳的加工處理。後來，每次接到訂單，我都會針對作品進行微調改良。」

將井崎先生的早期作品與最新作品並排在一起，略作比較就會發現不同時期作品的差異。新作品靠背上部的孔洞開得比較大，更方便搬動椅子。早期作品椅面深削，新作品椅面則處理成平面狀。

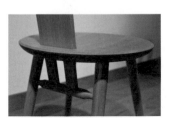

椅面處理成平面狀的最新作品。

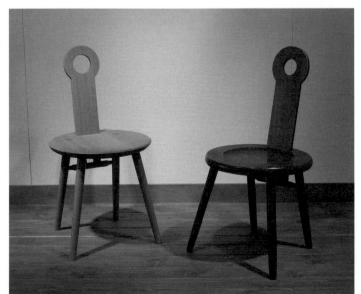

平底鍋椅。左為最新作品。椅面直徑40cm，椅高75cm，椅面高40cm。右為30多年前的舊作。椅面直徑39cm。椅高75.5cm，椅面高38cm。材質皆為櫸木。

後椅腳與圓弧靠背橫木
充滿協調美感
打造完美比例

山元博基的「NAGY · 09－ANN」
Yamamoto Hiroki

山元博基（Yamamoto Hiroki）
1950年生於日本北海道。多摩美術大學立體設計科畢業後，任職於收納家具製造公司，從事家具製作。1979年服務於設計事務所。1983年設立GEN設計事務所。作品分別於第3屆、第5屆「生活中的木椅展」獲獎。除此之外，參與其他比賽也經常入選與得獎。

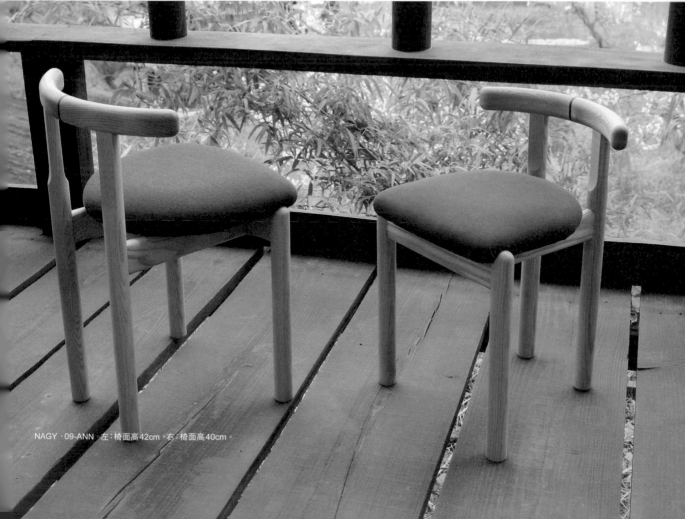

NAGY · 09-ANN · 左：椅面高42cm · 右：椅面高40cm。

山元先生天生喜愛椅凳，十來歲就有製作椅子的經驗。

「我從小面對著矮桌吃飯，因此對椅子充滿無限憧憬。我曾經跑到工地撿拾人家不要的邊角料，回家後拿鋸子鋸一鋸、用斧頭劈一劈作成椅子。」

美大室內設計科二年級的時候，無意中從雜誌看到漢斯·韋格納的Bull Horn chair。那是一張只靠後椅腳支撐靠背橫木的椅子。

「當時我感到很震撼。心想，椅子竟然可以擁有這種表現方式，那我也來試試看。從那時候起，我滿腦子裡想的都是椅子。」

韋格納從一個木工職人邁向家具設計師之路。「假使能複製韋格納的人生也不錯」，因為這樣的想法，山元畢業後選擇進入家具公司服務。那是一家以衣櫃等櫥櫃為主要產品的公司，雖然不製作椅子，但為了累積現場製作經驗，山元在該公司整整工作了兩年。累積經驗後，山元成為家具設計師，在生活忙得不可開交。泡沫經濟鼎盛時期，幾乎不眠不休地工作著。

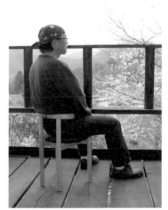

坐在NAGY·09-ANN椅上的山元先生。

圖面設計階段不斷地嘗試調整，終於完成這張後椅腳與靠背橫木位置非常協調的椅子。

坐板底部樣貌。

俯瞰椅子的樣貌。

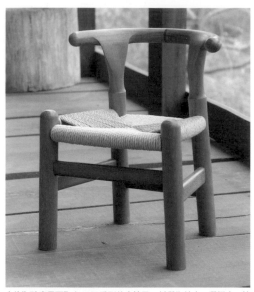

定位為孩童用而取名OKO系列的小椅子。材質為柚木、雞翅木。椅面為紙繩編織而成。

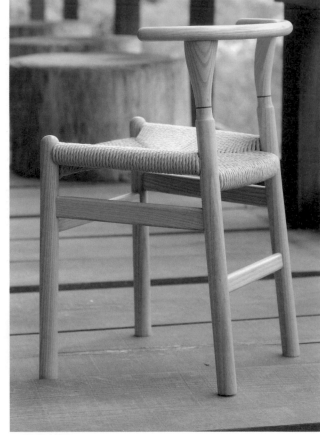

KR系列的小椅子。

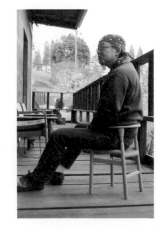

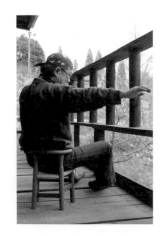

「泡沫經濟漸漸走下坡後，仔細想想才驚然發現，我竟然沒有留下滿意的作品。從那時候起，我開始提出作品，積極地參與比賽。」

既是精通設計的創作者，也是擅長製作的家具設計師。設計、製作都是山元的強項，因此作品提出參展後，入選、獲獎作品無數。

「看著椅子的背後，然後開

間，我曾經要求學生看著椅子背後素描意象圖。看著椅子正面素描時，背面就像後臺，難以看清實際狀況。椅子既然是坐具，當然必須以坐感舒適為前提。」

山元也是一位設計圖至上主義者。

「設計圖階段可能摸不著頭緒，必須設法克服。通常，我會先畫一張草圖，擺放一晚後，再針對不妥部分進行修改。放一陣

始思考設計。任教木工學校期子後可以更清楚地看出缺點。憑

62

桃花心木打造的小椅子。

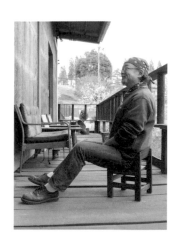

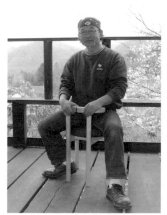

自己的感覺，理清頭緒後，就能夠設計出形狀漂亮的椅子。展開製作後則什麼也別想，只需要依照設計圖，完成後若覺得與原設計構想有差距，再修改也不遲。重複以上步驟，一步步完成它。即便是得獎作品，參賽後我也會稍微修改，進行微調。

「最近一邊進行微調，一邊努力提升完成度，終於完成了

NAGY・09-ANN小椅子。「凳子沒有靠背，不適合久坐。因此，製作凳子後，我試著加上靠背，這麼一來，久坐也不疲累。」

山元創作的椅子，讓人聯想到韋格納風格。

除了韋格納風格的椅子外，山元也很佩服設計超輕量「Superleggera椅」的Giò Ponti，「Superleggera椅」的Giò Ponti，的生活，因此，雕刻已經不知不覺地融入我的血液裡。」

「我曾聽朋友說過，山元對椅子依然熱情不減。「您心目中的理想椅子到底是什麼樣子呢？」聽到這個問題時，山元簡短明快地回答道：「簡簡單單的一般椅子。不需要大費周章地製作，坐起來舒服的普通椅子。」

的椅子感覺就像韋格納與Giò Ponti風格參半。那是我的宿願，因為他們的成就一直是我努力的目標。我熱愛椅子，並不是因為椅子是坐具，椅子還包含雕刻要素。學生時期，尤其是重考生時期，我一直過著欣賞畫作與雕刻

從事相關工作數十年，山元景仰雕刻家Giacometti。」

加了靠背的凳子與小椅子

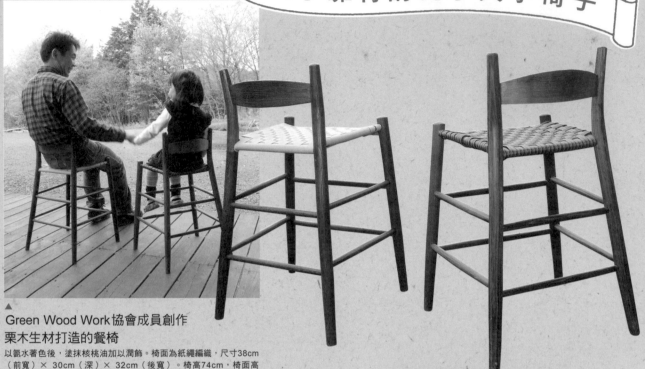

▲
Green Wood Work協會成員創作
栗木生材打造的餐椅

以氨水著色後,塗抹核桃油加以潤飾。椅面為紙繩編織,尺寸38cm
(前寬)× 30cm(深)× 32cm(後寬)。椅高74cm,椅面高
52cm。

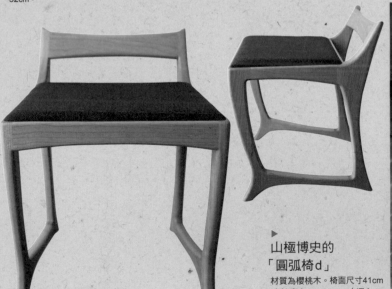

▶
山極博史的
「圓弧椅d」

材質為櫻桃木。椅面尺寸41cm
(前寬)× 36cm(深)×
36cm(後寬)。椅高52cm,
椅面高41cm。

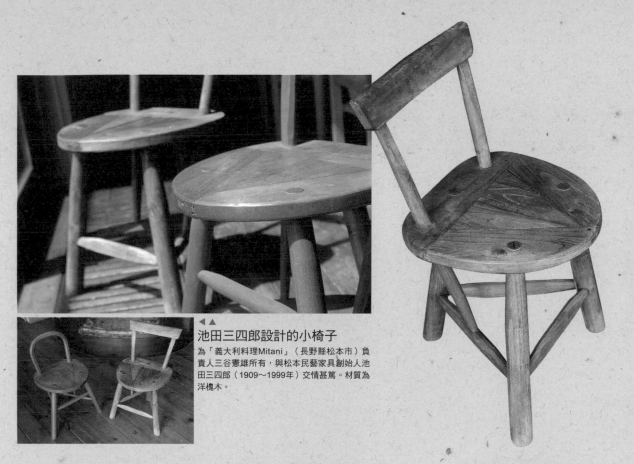

池田三四郎設計的小椅子

為「義大利料理Mitani」（長野縣松本市）負責人三谷憲雄所有，與松本民藝家具創始人池田三四郎（1909~1999年）交情甚篤。材質為洋槐木。

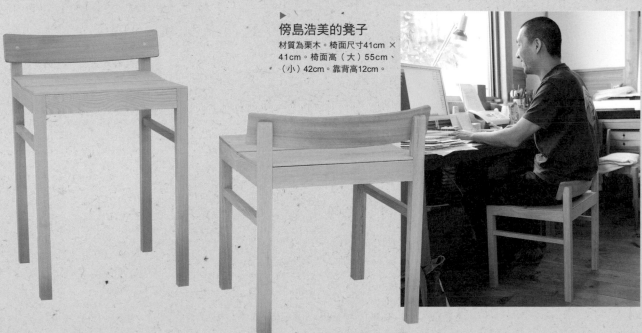

▶ 傍島浩美的凳子

材質為栗木。椅面尺寸41cm × 41cm。椅面高（大）55cm、（小）42cm。靠背高12cm。

榫接式課椅型 小椅子

by 山元博基

藉由確實地榫接，作出結構簡單、強度十足，大人小孩都適用的小椅子。具有家具設計師與創作者雙重身分的山元博基先生（P.60）說：「能作好這款椅子的人，任何椅子都難不倒他。」確實作好畫線與榫接加工作業，一起來試試看吧！

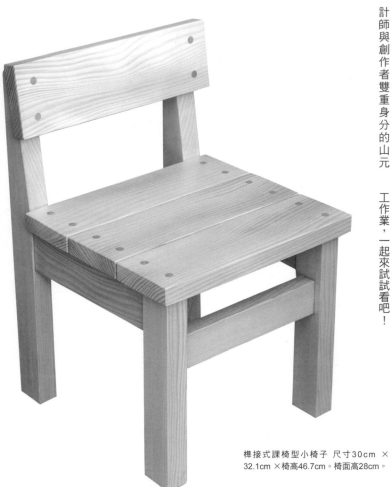

榫接式課椅型小椅子 尺寸30cm × 32.1cm ×椅高46.7cm。椅面高28cm。

材料

魚鱗雲杉
〔背板用〕（300mm×90mm×24mm）×1
〔坐板用〕（300mm×90mm×24mm）×3
〔側橫檔〕（275mm×60mm×24mm）×2
〔後椅腳用〕（450mm×45mm×30mm）×2
〔前椅腳用〕（256mm×45mm×30mm）×2
〔前橫檔〕（264mm×45mm×24mm）×1
圓木棒（直徑1cm）×1

＊魚鱗雲杉（赤松或松木亦可），可向居家用品賣場購買尺寸910mm × 90mm × 24mm兩片，以及910mm × 45mm × 30mm兩片，或分別買入一片1820mm板材亦可。依據木料取材圖（P.150）的尺寸，委託賣場進行裁切。

工具

電動螺絲起子	十字螺絲起子
電鑽	螺絲
電鑽架	鉛筆
鉋刀	橡皮擦
鋸子	雙面膠帶
玄能鎚	封箱膠帶
窄刃鑿	白膠
平鑿	舊卡片
金屬銼刀	1元硬幣（8枚）
尖錐	塑膠手套
游標尺	破布
木工畫線器	砂紙（＃120、＃180）
長角尺（曲尺）	塗料（OSMO 3101）
F形夾	毛刷
C形夾	

66

前橫檔（上）與側橫檔
加工告一段落。

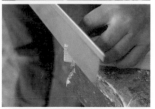

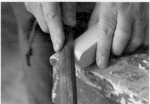

6 後椅腳取材。斜斜地裁切上部
（墊著邊角料），以鉋刀刨平裁
切面。用鋸子鋸掉角上部位，再
用鑿子與金屬銼刀，或利用砂
紙，將上部尾端打磨成圓弧狀。
＊不擅長斜裁木料的人，可委託居
家用品賣場裁切處理至此步驟為
止。不擅長使用鉋刀的人，建議以
砂紙打磨。

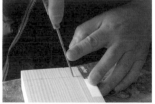

3 以尖錐作記號，標出螺絲固定坐
板與背板的位置。作好此步驟，
後續電鑽加工會更輕鬆。

⬇ 各部位材料的加工處理作業
（雕鑿榫孔等）

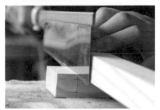

4 前橫檔與側橫檔的榫孔加工。拿
邊角料墊著（事先以雙面膠帶固
定），對齊畫在材料上的線條，
以鋸子鋸出切口。

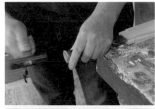

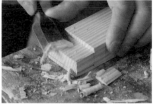

5 以C形夾固定木料後，從正側面
進行鑿打削切。以手推動鑿子，
一步步削成平面狀。「稍微多
削一點也沒關係，削多了可以
填補。放鬆去作吧！」後續作
業中，插入榫孔進行組合時再打磨
調整即可。

⬇ 在各部位木料上畫線

1 排列各部位木料，掌握成品意
象。圖右為前橫檔用，上為椅面
與背板用。

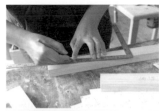

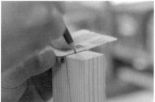

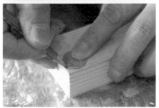

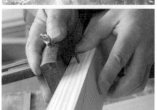

2 依據工作圖（P.150），用長角
尺、舊卡片等畫線。在後椅腳上
部描畫曲線時，可利用一元硬
幣。木工畫線器是描畫平行線的
好幫手。山元先生說：「畫線作
業最耗費時間。」

⬇ 試組裝

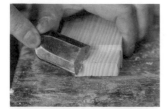

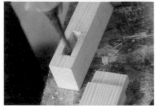

10　調整榫頭與榫孔。以鑿子削掉榫頭的稜邊角。大致削切即可。榫孔裡側則以鑿子仔細地修整。榫孔角落必須處理得更仔細。

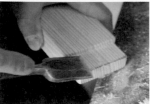

11　組裝各部位，無法順利組裝時，以鑿子削切調整。榫孔內側以鉛筆畫線，插入榫頭後附著鉛筆痕跡時，削掉附著鉛筆痕跡部分即可。

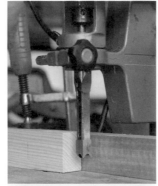

8　依據榫孔深度尺寸，調整電鑽位置。慢慢地移動材料，依序鑽出榫孔。以游標尺確認榫孔深度。

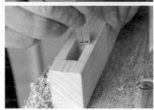

前椅腳（下）與後椅腳（上）的榫孔大致完成。

9　鑽坐板的螺絲孔。使用電鑽（9.5mm鑽頭），每一片坐板分別鑽出4個深10mm的孔。然後以3～4mm鑽頭貫穿螺絲孔。

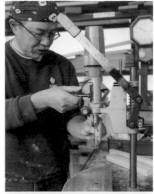

7　鑽出前椅腳與後椅腳的榫孔。使用已經裝在電鑽架上的電鑽（12.7mm方形鑽頭）。鑽頭中心瞄準材料邊寬的正中央。建議作業前先以邊角料進行測試。

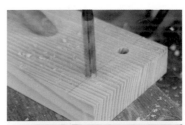

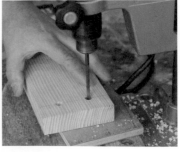

⬇ 組裝坐板與背板

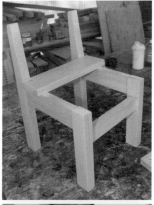

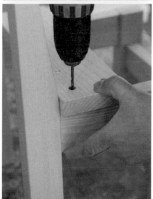

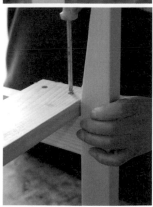

17 緊貼後椅腳，固定一片坐板。側橫檔先以電鑽（3mm鑽頭）鑽出孔，再鎖上螺絲（32mm）進行固定。

⬇ 組裝椅子結構

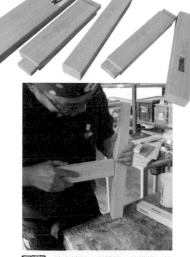

14 接合椅腳、側橫檔、前橫檔。榫頭與榫孔分別塗抹白膠後進行組裝。上圖中材料（左起）分別為坐板、側橫檔、後椅腳、前橫檔、前椅腳。

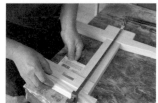

15 一邊確認直角狀態，一邊以F形夾進行固定。固定時，椅腳與F形夾之間先墊上邊角料。

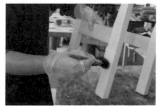

16 白膠乾後進行塗裝。以OSMO 3101塗刷兩次。塗刷後，以布塊擦掉塗料，即完成椅子結構。靠背板與坐板也同時進行塗刷。

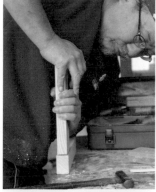

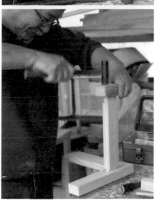

12 組裝時，一邊以玄能鎚敲打（以邊角料為緩衝材），一邊進行榫接，但需小心處理以免材料裂開。接合前椅腳與側橫檔時需格外慎重，同時利用卡片確認直角。山元：「最後組裝階段最有趣。」

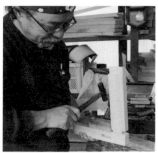

13 試組裝後，拆開所有部位（以玄能鎚輕輕地敲打），用砂紙打磨材料的稜邊角。

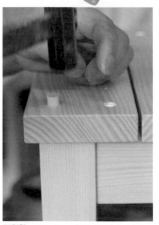

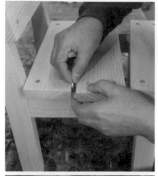

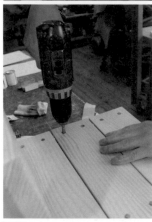

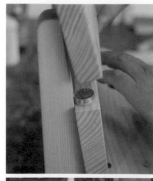

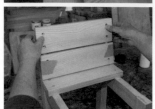

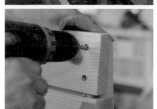

20 以圓木棒填補螺絲孔。將圓木棒（直徑10mm）裁成10mm小段，以砂紙打磨其中一端。螺絲孔塗抹白膠後，以玄能鎚打入裁切成小段的圓木棒。

19 組裝另外兩片坐板。坐板之間分別夾入2枚一元硬幣，材料事先鑽孔，再以螺絲固定。固定後拿掉一元硬幣。

18 將背板裝到後椅腳上。固定坐板後，上面橫向立起一片坐板，上邊左右分別疊放4枚一元硬幣，接著擺放背板，材料事先鑽孔，再以螺絲固定。

榫接組裝時
切勿勉強

一　材料事先鑽孔，以螺絲固定時更輕鬆，又可避免材料裂開。後椅腳愈往上愈細，以螺絲固定材料時需要格外小心。

二　避免用力強行榫接。處理前椅腳榫孔時需要更注意。萬一材料裂開，以流動性較高的瞬間接著劑修補即可。

三　善加利用生活周遭物品，譬如塑膠材質的舊卡片。利用雙面膠帶，將細角材黏在舊卡片上，即可當作直角尺。電鑽架更是木工作業不可或缺的好幫手。因為徒手很難垂直鑽孔。

四　「我絕對能夠完成繪畫般精美的作品。」帶著這種心情創作。特別是為心愛的人打造時，帶著這種心情創作一定會更加振奮。

70

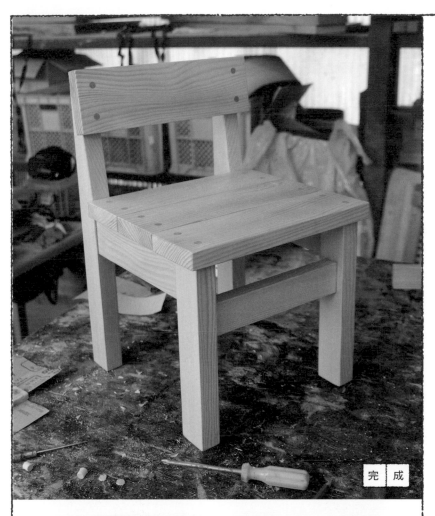

完成

21 打入圓木後，以鋸子鋸掉超出坐板的頭部。鋸切時墊上舊明信片等以保護坐板。鋸切後先以平鑿削平切口，再以砂紙（＃120、＃180）打磨表面。

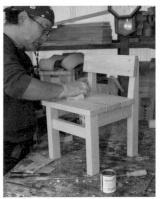

22 以塗料塗刷圓木棒切面。

親自為三歲兒子打造的小椅子

～自製刨削刀具～

by 井崎正治

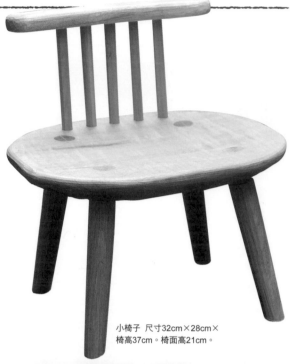

小椅子 尺寸32cm×28cm×椅高37cm。椅面高21cm。

以自製的小鉋刀刨削椅腳與靠背橫木，作成小椅子。本單元將介紹竹下孝則先生親自為心愛的兒子孝太朗（3歲）打造小椅子的整個過程。用小鉋刀修整各部位材料後，歷經榫接、打入楔子等過程，終於完成孝太朗愛不釋手的小椅子。指導老師為木工作家井崎正治先生（P58）。

善用切割金屬用的舊鋸片
從鋸刃部位截一片長約5cm的小鋸片後，研磨截切面。
＊洽詢五金行即可取得舊鋸片。取得後可委託店家截切小鋸片，研磨處理成鉋刀用刀片。

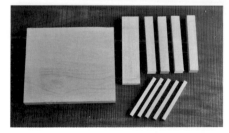 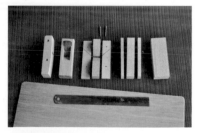

椅子材料
胡桃木
〔坐板〕（320～330mm×280mm～290mm×32mm）×1
〔椅背橫木〕（250～260mm×50mm～60mm×20～25mm）×1
〔椅腳〕（220～230mm×30mm×30mm）×4
櫻花木
〔靠背直櫺〕（165mm×13mm×13mm）×5
櫟木、色木槭等堅硬的木料
〔楔子〕（前後寬25mm，長120mm以上，厚3～5mm）×1

小鉋刀材料
質地堅硬的闊葉樹木料（櫟木、水曲柳、青剛櫟等）
①（110mm×20mm×23mm）×1
②（110mm×7mm×23mm）×2
螺絲（40mm）×2
切割金屬用的舊鋸片鋸刃部位（約5cm）
圖中右起：裁成110mm×34mm×23mm的木料，裁好後又分割成①②狀態的木料、加工好的鉋刀材料、小平鉋、小反鉋。下：切割金屬用的舊鋸片。
＊材料，大約如以上尺寸即可。

工具
鋸片
玄能鎚
鑿子
裁切刀
小鉋刀（自製工具）
反鉋
十字螺絲起子
電鑽
C形夾
萬力虎鉗
長角尺（曲尺）
45度角尺
圓角規
白膠
布塊
圓木棒
鉛筆

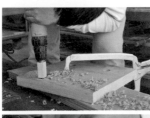

5 根據椅腳插入角度，在坐板上依序鑽出組裝椅腳的榫孔。在切成75度角的木料與邊角料作成治具的定位導引下，以電鑽（26mm鑽頭）貫穿孔洞。

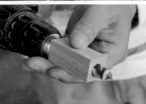

6 利用電鑽（13mm鑽頭），在坐板上依序鑽出組裝靠背直欄的榫孔。鑽頭套上邊角料，只露出鑽頭尖端約15mm，以免貫穿榫孔。靠背橫木也以相同要領鑽出榫孔。
＊重疊坐板與靠背橫木，以C形夾固定後，利用電鑽同時鑽出榫孔，以此方式鑽孔亦可。

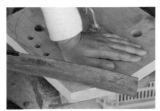

7 鋸掉坐板的邊角。

製作小鉋刀

1 在製作鉋身的木料上畫線（P.149）。使用45度角尺，畫上與木料呈45度的線條，然後拿邊角料抵著鋸子，開始鋸材料。標記螺絲孔位置。

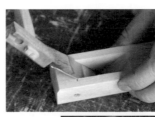

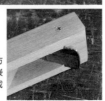

3 確認刀刃方向，將刀片嵌入鉋身，完成小鉋刀。

小椅子的各部位木料加工

4 參考設計圖（P.149），分別在木料上畫線。

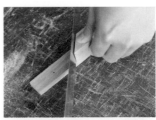

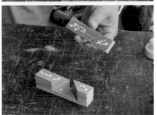

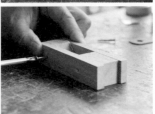

2 配合角度，在側板上鋸切組裝刀片的切口。切口寬度略小於刀片厚度。接著面塗抹白膠後組裝，以螺絲固定。

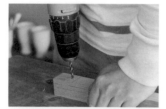

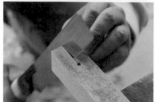

12 利用電鑽（4mm鑽頭），在線
條盡頭鑽孔貫穿，防止插入楔子
後劈裂。以鋸子鋸出楔子插口
（至防止劈裂的孔洞）。

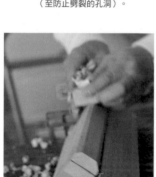

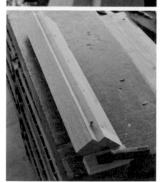

13 以小鉋刀刨削椅腳的邊角。使用
下圖治具更方便作業。

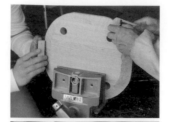

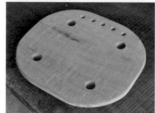

10 用自製小鉋刀刨削坐板周圍的
稜邊角。

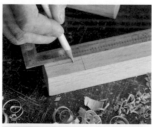

11 進行椅腳加工。在椅腳木料上
部（坐板側）畫線，以便處理
成楔子插口（P.149）。

8 用打鑿削切坐板表面。作業中
的竹下（左）與指導老師井
崎。

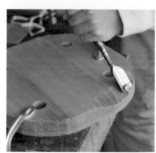

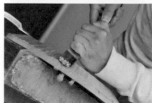

9 在坐板背面周圍作記號，標出
大致削切範圍後，以打鑿削
切。再以平鑿削掉稜狀切痕。

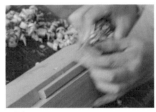

17 靠背直櫺加工。用小鉋刀削圓材料的邊角。

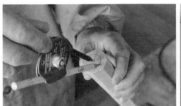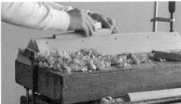

14 椅腳裁切口用圓規畫圓（上部直徑22mm、下部的地面側直徑25mm）。用小鉋刀削圓椅腳側面。

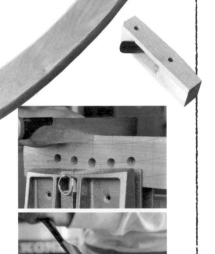

18 靠背橫木加工。用鋸子在靠背橫木上鋸出幾處切口，以便削切成曲線狀態。以切口為大致基準用打鑿削切，再用小鉋刀修飾。

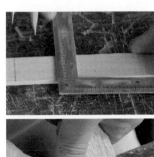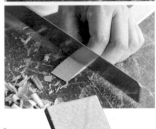

16 製作楔子。以木料裁出四片長30mm的楔子。用刀子朝木片尾端削薄後切下即完成楔子。井崎：「刀口傾斜一點，如行雲流水般迅速滑動刀子。」

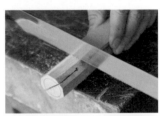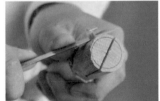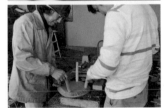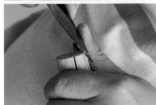

15 適度削切後，在距離上部裁切口12mm處微微地劃上切口，由此處朝裁切口，用刀具一步步削切榫頭（感覺像削鉛筆）。削切過程中隨時插入榫孔進行確認。最後，削除尾端稜邊角，大致完成其中一支椅腳。

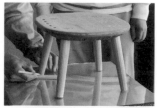

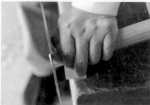

24 擺在玻璃等水平面上，確認椅腳平衡，先用鉛筆作記號，再以鋸子鋸掉多餘部分，調整椅腳長度。

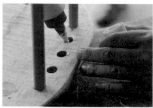

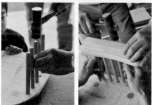

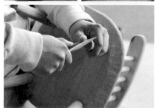

25 組裝坐板與靠背橫木之間的靠背直櫺。接合部位事先塗抹白膠。最後，削除椅腳底面的稜邊角。

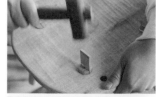

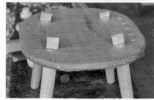

21 楔子塗抹白膠後，插入椅腳頭部，然後慎重地用玄能鎚打進去。竹下：「玄能鎚敲擊聲由低沉變得清亮時，即可停止打入動作。」

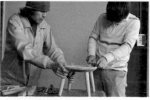

22 切除超出椅面的椅腳頂端。切除時墊著舊明信片之類的硬紙以保護椅面。

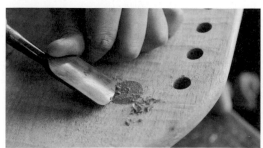

23 切除超出部分後，用水潤濕裁切口，配合椅面，以鑿子修平表面。

⬇ 組裝各部位

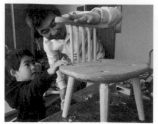

19 備齊各部位，試組裝固定。

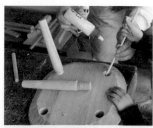

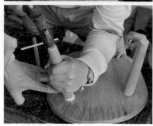

20 試組裝後拆解，接合部位分別塗抹白膠，再依序組裝。首先，將椅腳嵌入坐板的背面側。椅腳的轉向，取決於坐板木紋與楔子必須幾乎呈直角狀態。最後以玄能鎚打入。

椅腳榫頭對準榫孔
確實地完成榫接

一　椅凳是用來休息的坐具，製作重點是，必須
　　確實地完成椅腳的榫接。作業難度較高，
　　但，確實完成此步驟，後續自然水到渠成。

二　椅腳分別向外延伸（往四個方向傾斜組
　　裝），完成的椅凳坐起來更安穩。相對於坐
　　板，椅腳的組裝角度不完全相同也沒關係，
　　最後階段再調整即可。即便以目測方式拿捏
　　角度來組裝椅腳，也能輕易地調整出良好狀
　　態。

三　用打擊削切木料時，必須靠玄能鎚的敲擊
　　力道。用鉋刀刨削材料時，必須微微傾斜鉋
　　身，避免逆紋削切。

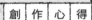

完　成　孝太朗也非常開心。

創 作 心 得

製作：竹下先生

怎麼也沒想到
自己作的鉋刀竟然這麼好用

　　製作這張椅子時，孝太朗也在旁邊幫忙，對他而
言，這是非常難得的經驗。希望這張椅子能長久陪伴
他。順利完成這張椅子，讓我在太太面前也感到很自
豪。

　　製作過程中最辛苦的是，必須解決逆紋刨削木
料出現的劈裂現象。想把表面處理得更平滑而賣力地
刨，結果反而適得其反，不過，多練習幾次就能掌握
訣竅。當自己覺得已經能夠掌握每個部分的製作要領
後，下一項作業自然就開始了。組裝第一支椅腳時覺
得很困難，組裝到第4支椅腳時已經駕輕就熟。

　　作了才發現，我一直以為鉋刀都是用買的，怎麼也
沒想到，自己製作的鉋刀竟然這麼好用。實在很有趣。

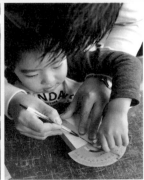

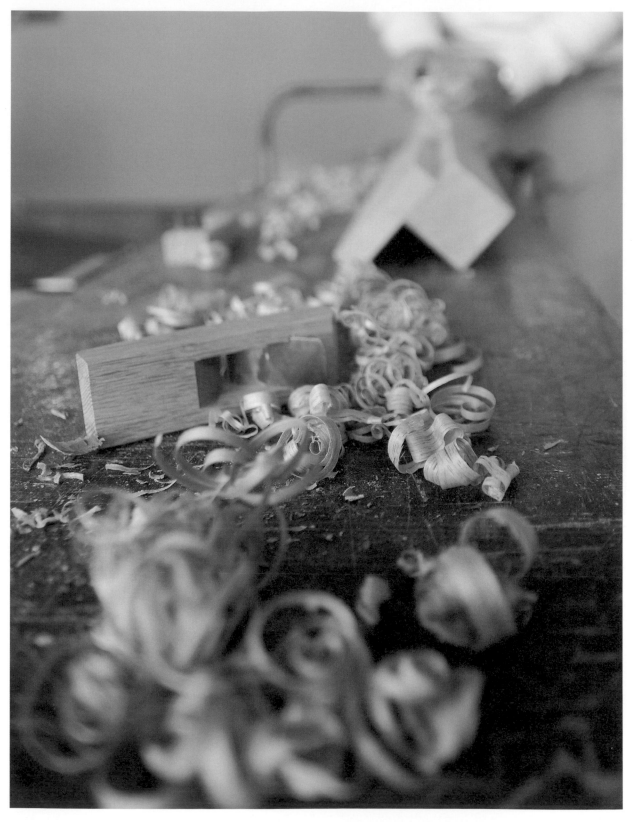

第 **3** 章

使用鐵、竹、疏伐杉木等複合媒材
風格獨特的
輕巧座椅、搖椅、組合椅

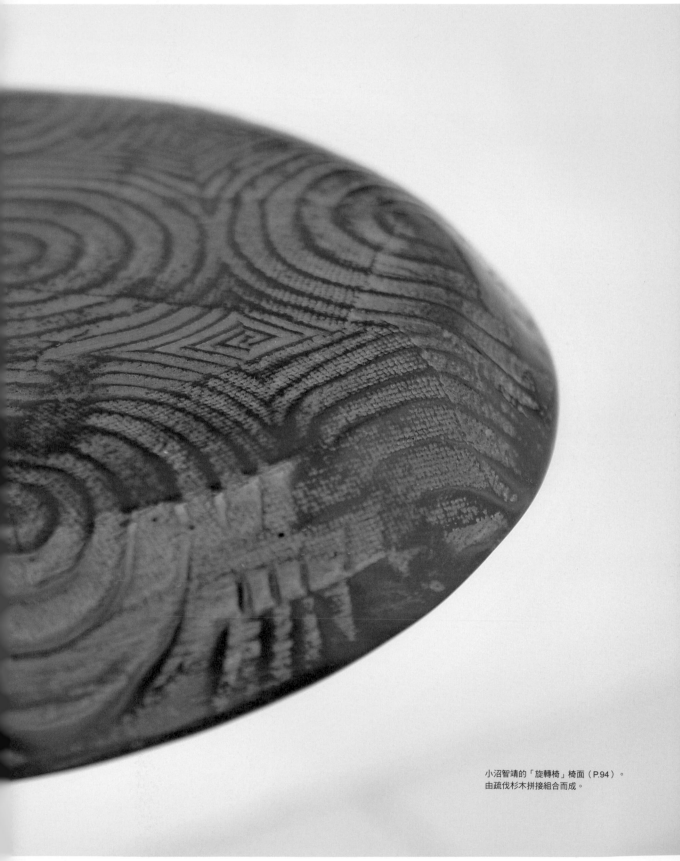

小沼智靖的「旋轉椅」椅面（P.94）。
由疏伐杉木拼接組合而成。

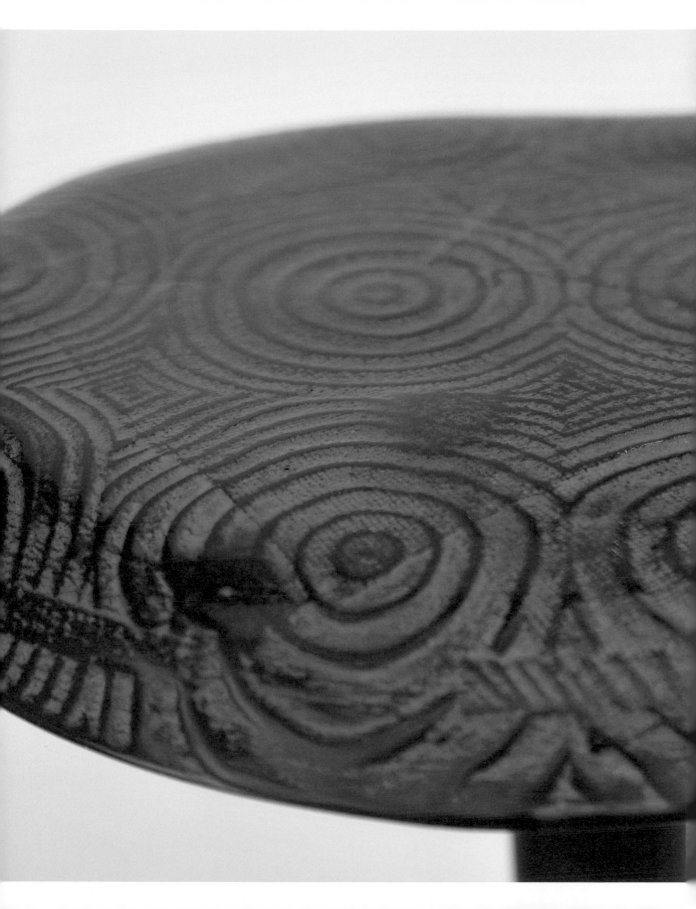

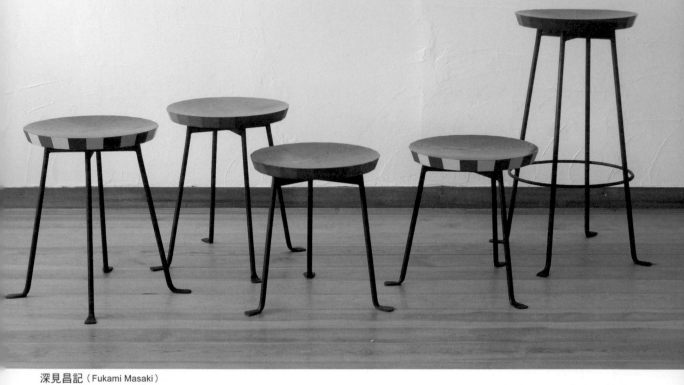

左起：彩色漆黃檗圓凳（4腳，椅高42cm）、邊角圓潤的黃檗圓凳（4腳，椅高42cm）與（3腳，椅高35cm）、彩色漆黃檗圓凳（3腳，椅高35cm）、高腳凳（椅高60cm）。椅面直徑皆為32cm。

深見昌記（Fukami Masaki）

1977年生於日本愛知縣。關西外國語大學畢業。歷經商社職務後，進入東三河高等技術專門校學習木工，修畢課程，進入葬儀用品店從事祭壇等製作。2004年拜師前田木藝工作室的前田純一。2007年自立門戶，於名古屋設立深見木藝工作室。

鐵與黃檗
充滿現代感的
設計組合

深見昌記的「彩色漆圓凳」

Fukami Masaki

黃檗材質的木製椅面，表面還留著刨削痕跡，加上簡單素雅的鐵製椅腳，坐板側面施以色彩繽紛的彩色漆。從異素材組合的「彩色漆圓凳」外形與結構，就能清楚看出創作者深見的精湛製作水準。

「我希望作品兼具精美外觀與實用性。整體結構非常簡單，設計上重點加入一些趣味性元素，但處理時絕對不會太誇張。」

坐在黃檗圓凳上的深見先生。

82

ST-Stool。椅高35cm。鋁製邊桌高56cm。

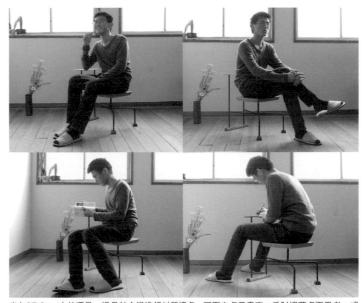

坐在ST-Stool上的深見。這是結合鍛造鋁材質邊桌，可面向桌子書寫、手肘撐著桌面思考，或背靠邊桌輕鬆坐著休息的多功能椅。

椅面上還留著手鉋痕跡。

坐板背面刻有深見的LOGO。

鐵製椅腳加工情形。

深見拜師後即住進師父家裡，與非常重視生活方式的師父朝夕相處也獲益良多，自然地學會了師父的「惜物」精神。不知不覺中，師父的言行身教已經深深地影響了深見。

「師父的作品就擺在眼前，是我的範本。師父創作時，我就在身邊幫忙，當然漸漸懂得作品之精髓。」

除了使用木料、鐵材之外，深見也會採用鋁、銅、黃銅等素材。深入瞭解指物或漆器等傳統技術，再看看充滿現代氣息的深見作品，就能深深體會嶄新作品的無限可能。

※指物：不使用鐵釘，完全以榫接方式完成，作工精細，充滿美學概念的櫥櫃、家具等木工作品。

（譯注）

※指物師：從事指物製作的木工職人。

精心處理鐵材部分。將高溫加熱的鐵材加上絲綢舊衣，一起燒製出獨特質感。

「絲綢舊衣一靠近高溫加熱部位，頓時燒成灰燼，鐵材表面會立即呈現出霧面質感。」

這是深見拜師木工藝家前田純一，歷經三年半努力學習的獨門處理技術。深見度過一段上班族生活後，心想「我應該繼續當一個上班族嗎？」上班族生活並不適合我」，於是為了學習技術，毅然決然地辭掉工作，進入技術專門校學習木工。歷經葬儀用品店的工作後，拜師學習，成為江戶指物※師傅人前田純一的弟子。「因為我對傳統工藝很有興趣。學習過程十分辛苦，但獲益匪淺。我學會了純手工的加工技術。不使用機械，完全以鉋刀完成最後修飾。」

質地堅韌、富有彈性
活用竹子的特性，
作出超輕巧的座椅

森明宏的「櫻竹籐方凳」

Mori Akihiro

重約八百克，一根小指頭就能抬起，輕盈的祕密就在於素材。椅腳為竹，椅面為籐，椅面外框使用櫻花木。當然，這是一張充分具備坐具功能的椅子。

「我任教的大學校園裡有一片竹林，竹子長得很粗壯，我自己跑到竹林裡砍了孟宗竹。挑選的是節距大約30cm的竹子。」

這是在第49屆日本工藝展中獲得招待審查員賞的「櫻竹籐方凳」。基礎構想源自於他先前製作的「花凳」。「花凳」為櫻花

森明宏（Mori Akihiro）
1962年生於日本岐阜縣。靜岡大學工學部情報工學科畢業。歷經上班族工作後，拜師木工作家井崎正治。1997年展開獨立創作，2010年榮獲第49屆日本工藝展招待審查員賞殊榮。名古屋造形藝術兼任講師。

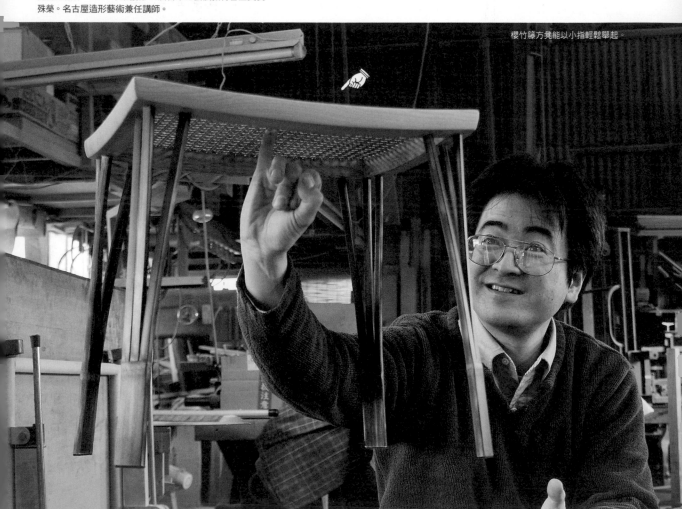

櫻竹籐方凳能以小指輕鬆舉起。

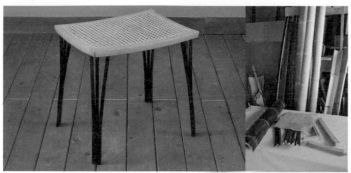

櫻竹藤力凳。30.5cm × 40cm × 高39cm。

櫻竹藤方凳的材料。

木與核桃木椅腳，水曲柳椅面。

「製作花凳時，我開始以竹材製作椅腳的嶄新嘗試。竹片垂直剖成三等分至竹節處，竹條看起來欲斷不斷，韌性絕佳，能夠承受人體重量。但椅面若使用一整片木板，易造成負擔，因此以籐編作出輕巧結構。」

竹材作成的椅腳相當引人注目，但處理椅面外框時，讓森吃盡了苦頭。

「一開始是直線狀平面方框，結果，並未順利地接合椅腳與外框。因此改良成略帶圓弧的方框。以橢圓球面描畫方形圖案時，就會呈現這種形狀。」

森出身工學系，運用理科頭作，但不會太執著於木作意象。我認為，竹子是潛力無窮的素材。

「製作三支腳交錯組裝，取名「三角凳」的作品時，曾以三角函數等公式精準算出角度。

「我最想製作的是比較少人作或難以模仿的作品，也希望運用金屬、玻璃等素材。我喜歡木

竹子每年都會生長、產量又豐富，是充滿無限魅力的資源。

森已經開始透過理性頭腦，思考著竹子的未來出路。

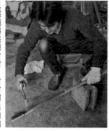

以燃燒器烘烤竹材。竹材釋出油脂成分而充滿光澤感，還有去除附著其上蟲子的效果。

竹子垂直剖成三等分，尾端處理成圓形榫頭，作成椅腳，結合櫻花木外框，嵌入藤編椅面。

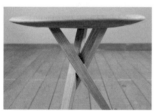

由正側面看三角凳。

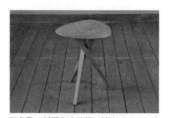

三角凳。材質為水曲柳。椅高41cm。

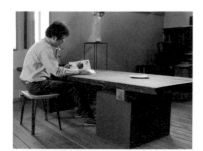

坐在櫻竹藤凳上的森先生。

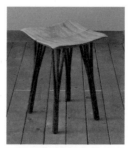

花凳。椅面材質為水曲柳，椅腳為胡桃木。椅高42cm。

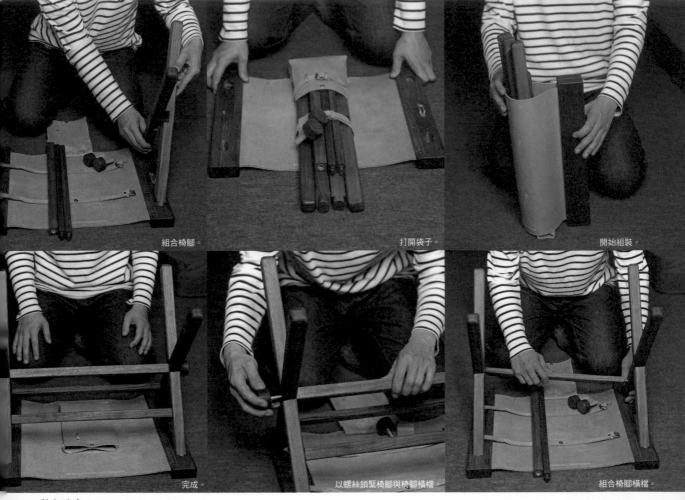

組合椅腳。　　　　　　　　　　　打開袋子。　　　　　　　　　　　開始組裝。

完成。　　　　　　以螺絲鎖緊椅腳與椅腳橫檔。　　　　組合椅腳橫檔。

秋友政宗（Akitomo Masamune）
1976年生於日本福井縣，長於廣島縣。大阪府立大學畢業。
歷經郵局工作後，就讀廣島縣立福山高等技術專門校室內工
藝科，修畢相關課程。於匠工藝等從事家具製作，2008年展
開獨立創作，設立「LLAMA FACTORY工作室」。

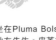 坐在Pluma Bolsa上的
秋友先生。皮革椅面彈
性十足，坐感舒適，可
微微地橫向搖晃，前後
則文風不動。

Akitomo Masamune

秋友政宗的「Pluma Bolsa」

收納起來
就是室內的擺飾
皮革椅面的組合式方凳

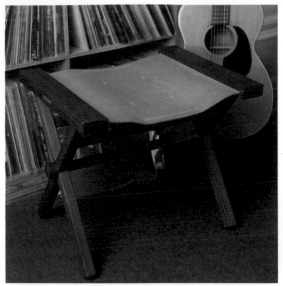

Pluma Bolsa。椅面外框材質為胡桃木。椅高46cm。椅面51cm ×
41.5cm。

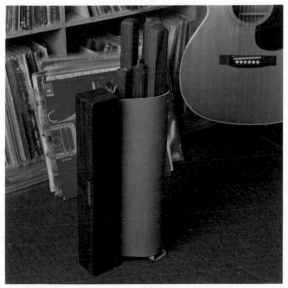

不當凳子使用時，以皮革椅面包裹，擺在屋裡的小角落當裝飾。

「以工作室裡隨意包裹畫筆的收納工具為設計概念。」

秋友先生的這款凳子取名為Pluma Bolsa，西班牙語意思為「筆袋」。因為摺疊收納後椅腳微微露出捲成袋狀的皮革椅面，像極了筆袋。

「日本住宅空間狹小，很難找到適合擺放椅凳的地方，設計這款椅凳時充分考量了收納空間問題，希望平時能收在屋裡的某個小角落，必要時才拿出來使用，不使用時能夠成為室內裝飾的一部分。」

精心挑選彈性十足的植鞣革。感謝好友皮革創作家尾崎美穗協助，終於順利地完成製作。

「不能只依賴木料的表現力，只靠這個的話容易作出外形大同小異的作品。加入木料以外的素材，更容易營造出存在感。我喜愛皮革的觸感，皮革如同木料，都是天然素材，因此試著用看看。同時我也希望營造出高級感。」

未繪製精密設計圖，就在腦海中想像著如何用胡桃木迅速完成組裝，經過多次的調整修改，終於完成這款座椅。

「基本上，我是想製作一款結構簡單、長久使用也不會膩的座椅。但光是這樣還不夠，我希望能增添一些趣味性元素。一個趣味性元素能夠成為作品的亮點，引發連鎖反應，作品就更吸引人，大大提升創作樂趣，讓人覺得更有成就感。這就是一款兼具組裝樂趣，且收納時還能夠發揮室內裝飾作用的凳子。」

大學時秋友主修經濟學，打算畢業後進入郵局工作。後來，為了讓自己的工作具體地轉換成有形之物，於是改換跑道邁入木工之路。服務於北海道匠工藝時代，除了學會精湛的木工技術之外，還學到了「製作優良作品的態度與專業技術」。努力地突破各種難關，創作出極簡外形、十足強度、精美外觀，兼具實用性與良好氛圍，堪稱「優良產品」的Pluma Bolsa。

充分考量結構與平衡，但並

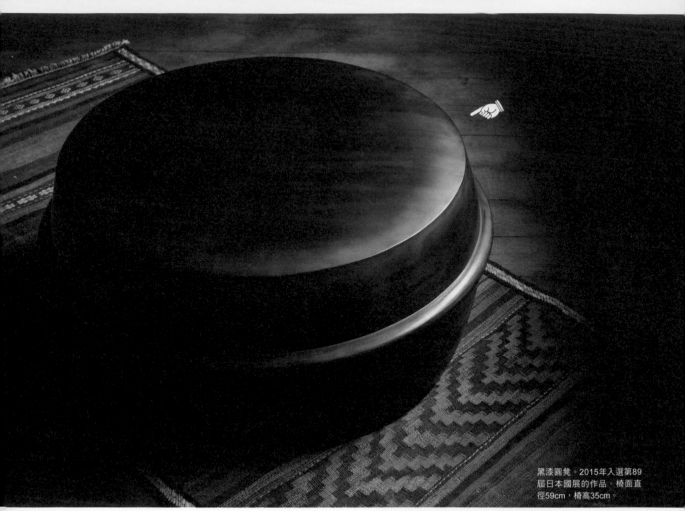

黑漆圓凳。2015年入選第89屆日本國展的作品。椅面直徑59cm，椅高35cm。

松本行史（Matsumoto Takashi）

1974年生於日本大阪府。任職APPAREL公司，後進入長野縣上松技術專門校，由木工基礎學起。2003年拜矢澤指物工房的矢澤金太郎為師。2006年展開獨立創作，設立松本家具研究所。2009年榮獲第83屆日本國展工藝部獎勵賞。2013年榮獲第87屆日本國展會友獎。

源自石塊、非洲椅的設計構想

松本行史的「黑漆圓凳」

Matsumoto Takashi

松本先生平日從事基本款椅凳「A形椅」、「溫莎線條椅」、圓桌，以及運用榫接技巧、作工精細的餐具櫃等家具製作。大多配合顧客需求，以核桃木製作家具。但為了參加一年一度公開募集作品的日本國展，松本會提出趣味性異於日常的作品參展。

「自由地發揮創意，積極完成自己很想卻還沒作過的作品來參展。」

「黑漆圓凳」就是這樣孕育出來的，近幾年更創作出「黑漆圓凳」系列作品，屢屢入選日本國展。

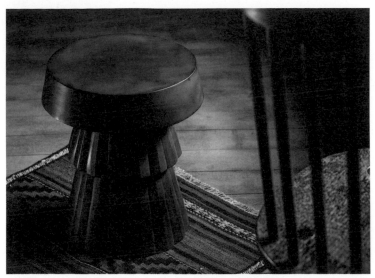

黑漆圓凳。2017年第91屆日本國展入選作品。椅面直徑33cm，椅高41cm。

「作品參展時，感謝評審的講評指教，但這條路線我希望能夠繼續堅持下去。」

「到底會創作出什麼樣的作品呢？構思設計是非常愉快的事情。2017年參展作品的設計也很容易讓人聯想到Charles & Ray Eames夫婦的胡桃木象棋凳。

在製作2015年的參展作品時，松本腦海中浮現的是大型椅凳，因此創作了充滿岩石意象的作品。椅面曲線平緩，呈微微隆起狀態。因為椅面的微微隆起而大大提升了坐感舒適度。椅面直徑59cm，能夠同時坐上兩、三個人。坐板是將合板黏貼合再削切、組合，然後塗刷黑漆進行最後修飾提升存在感。

系列作品應該會繼續發表吧！「黑漆圓凳」作品值得深深地期待。

在這件作品上找不到椅凳常見的纖細椅腳，坐板下方是木塊般沉穩的結構。如此設計源自於一個想法：使用積層板到底會作出什麼形狀的椅子呢？

這件作品與非洲丹族、多貢族使用的椅子確實有共通之處，意象來自非洲土著的椅子。當時我認為自己也能夠表現出那麼自由、奔放的感覺。」

唱盤椅。可收納LP唱盤。側板中央鑲嵌圓片玻璃。與玻璃創作家石川昌浩共同創作。

（左）基本款作品之一，三腳凳。椅面直徑30cm，椅高41cm。（右）小方凳。椅面19cm × 13cm。椅高25cm。

A形椅。材質為核桃木。經過拭漆加工。寬45cm × 深48cm × 椅高75cm。椅面高41cm。

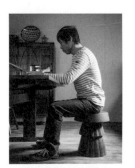

坐在黑漆圓凳上的松本先生。

狹小空間的好幫手
鹿皮與檜木組合而成

坂本茂的「銅鑼燒凳」
Sakamoto Shigeru

仔細看「銅鑼燒凳」的椅面，這個名稱實在是太貼切了。

「製作這款凳子是希望擺在廚房般狹小空間裡，讓人稍坐以減輕腰腿負擔。起初以廚房凳名義發表，不知道從什麼時候開始，這款凳子就被稱為銅鑼燒凳了……」

日本原生種木材難道不適合製作椅凳嗎？創作這款凳子就源自於這個想法。出於活用疏伐木觀點，挑選了疏伐杉木與檜木。

「我曾在美術館欣賞過表現檜木紋理的精美木雕作品，直到現在都還印象深刻。檜木料刨削成曲面狀就會呈現出漂亮紋理，此外，取用方便也是選用檜木料的另一個原因。」

緊接著思考的是椅面素材。當時我想，既然選用檜木料，那

銅鑼燒凳。材質為檜木，椅面繃鹿皮。椅高60cm，椅面直徑24cm。在2015年工藝都市高岡工藝競賽的製作獎項中，榮獲評審團大獎。

坂本茂（Sakamoto Shigeru）
1961年生於日本長野縣。任職五反田製作所，後於1991年進入DE-SIGN（現Carl Hansen & Son japan），從事Y形椅等促銷、商品管理工作。2014年展開獨立創作。1998年榮獲第一屆「生活中的木椅展」最優秀獎。2015年於工藝都市高岡工藝大賽的CRAFT FACTORY獎項，榮獲評審團大獎。共同著作為《Y形椅的祕密》。

麼，椅面也該以日本傳統素材為佳，因此出現使用鹿皮的想法。

深入瞭解後才發現，當時食用鹿肉雖然稀鬆平常，但將鹿皮鞣製成皮革卻很罕見。

「事實上，鹿皮質地強韌，在古代用途相當廣泛。戰國時代的盔甲就是以鹿皮繩繫綁。」希望善加利用剝下後大半廢

棄不用的鹿皮，以鹿皮製作椅面的念頭愈來愈強烈。於是坂本努力地尋找鹿皮銷售業者，終於以鹿皮椅面、檜木椅腳組合出這款凳子。但凳子結構方面又經過多方摸索嘗試才終於完成。

「檜木屬於針葉樹，質地偏軟，製作椅腳時，必須思考強度問題。最後想出以金屬螺絲接合

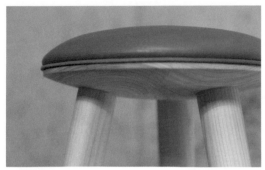

坐板邊緣捲繞牛皮，微微地超出椅面呈滾邊狀，精心處理以免凳子倒下時損傷檜木結構。

椅腳與椅面的方法。」

椅面必須拆下才能重新繃好。

成品小巧又輕盈，鹿皮椅面坐感也舒適無比。坂本依照心中描繪的藍圖，順利地完成了這款凳子。

構成銅鑼燒凳的部件。組裝各部位完成凳子。

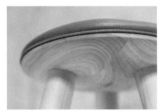

椅腳與坐板背面曲線緊密貼合。

椅面。使用鎖入式螺牙椅腳，更方便更換皮面作業之進行。椅面為硬質聚氨酯泡綿與基底的雙層結構，再靠椅腳頂端的螺牙固定，每個部分都精心處理。椅腳展開與坐板背面曲線等角度，都經過多次測試，希望椅腳能夠

展開至最大角度，又能夠穩穩站好。

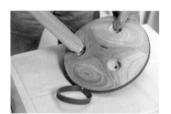

將椅腳鎖在兩片木板構成的坐板背面。

設有提把，方便四處搬動，還可掛在牆壁上。

最後，用力鎖緊椅腳。有時候手上會墊著鹿皮革邊角料，以避免鎖椅腳時手滑。

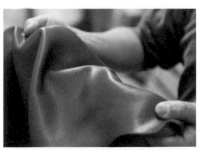

鹿皮革。相較於本州鹿，北海道梅花鹿皮革稍微厚一點。坂本使用的皮料以北海道梅花鹿皮革為主。

從茶道具風爐前的屏風得到靈感
用皮繩作絞鏈的
可摺疊方凳

平山日用品店的「patol stool」

平山和彥（Hirayama Kazuhiko）
1980年生於日本愛知縣。畢業於滋賀縣立大學人間文化學部生活文化科。修畢上松技術專門校木工課程後，任職於（有）京都指物，從事訂製家具與建具等製作。2011年展開獨立創作，與設計師妻子平山真喜子一起經營平山日用品店。＊平山真喜子簡介請參照P.122。

 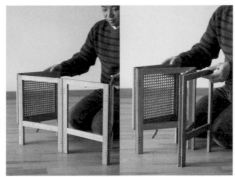

4 蓋上椅面。

3 將椅腳組裝成四角形，最後由磁鈕扣住。

2 展開椅腳。

1 解開扣住凳子結構的皮繩。

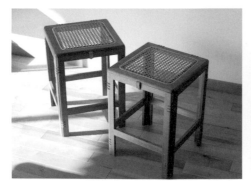 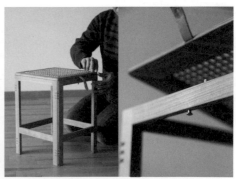

7 patol stool（摺疊凳）。尺寸30cm × 30cm × 椅高41cm。椅腳厚度1.2cm。專利申請中（2018年2月）。

6 組好凳子後，將皮帶孔套入螺絲，扣緊椅面與椅腳結構。

5 將椅腳框上的小卡榫，嵌入椅面外框上的榫孔，確實地組裝凳子結構。

凳子結構展開時的狀態。

摺疊狀態下能夠站立。

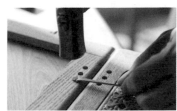

絞鏈製作過程。將皮繩穿入圓孔後，插入木栓。

平山日用品店為木工作家平山和彥與設計師妻子真喜子（左）經營的家具品牌。

摺疊狀態下厚約6.5cm。小小空間就能收納。

結構輕巧，方便搬動。

「一直很想製作一款兩三下就能摺疊收納的椅凳。問題在於，將皮帶孔套入螺絲，就能扣住摺疊時銜接部位的轉動軸該怎麼結構呀！妻子的建議幫了大忙，我的煩惱頓時迎刃而解。」

早先，平山日用品店接受了「摺疊椅」主題展主辦單位的邀約。因為時間緊迫，平山和彥曾為了製作摺疊椅而費盡心思。

最後想到服務於京都木工所時，曾接受顧客委託製作奉茶室使用的風爐前屏風，兩片低矮的小屏風用繩帶狀絞鏈連結，就能夠360度旋轉。我心想，採用該結構應該就可以迅速組好五片板狀結構，順利作出摺疊椅吧！」

後來又克服了好幾個問題，才終於完成這款摺疊椅。諸如組合椅框時如何美化接觸面、椅腳與椅面如何固定等，深入思考後，問題終於順利解決。當時，多虧設計師妻子真喜子提出了解決問題的關鍵。

「組裝椅腳的最後階段該怎麼接合才好呢？當我多方嘗試，煩惱著該怎麼解決問題時，妻子開口說，使用磁鐵不就好了嗎？木板椅面坐起來緊貼著臀部感覺不舒服，採用藤編椅面應該比較好。椅面固定方式愈簡單愈好。椅面固定方式愈簡單愈好，將皮帶孔套入螺絲，就能夠扣住摺疊時銜接部位的轉動軸該怎麼處理。」

絞鏈素材、木料等材料選擇也很用心。木料挑選了輕巧好用，與椅面藤編顏色非常搭調的櫻桃木。絞鏈部分並未使用真田紐（編繩），而用了植鞣革。

參與椅子展後回響超乎想像。「構造方面的創意構想實在了不起」、「結構輕巧，方便搬動」、「椅面富彈性，坐感舒適無比」，無論木工作家或一般顧客都讚不絕口。

「角上部位處理得很漂亮，讓我深深喜愛。這款摺疊椅也很適合擺在充滿日式風情的空間裡，戶外露營野餐時也能夠使用。」

因為能夠迅速摺疊，所以命名為「patol stool（啪地摺疊的凳子）」，將來製作桌子等作品時，平山也希望能夠更廣泛地運用此設計構想。

以畫家的敏銳感受力創作充滿藝術氣息的作品

小沼智靖的「疏伐杉木凳」&
Konuma Tomoyasu

橋本裕的「鐵腳櫟木凳」
Hashimoto Yutaka

與纖細鐵構的組合

櫟木材質的薄椅面

小沼先生製作的椅凳，與其說是木工作品，不如說是充滿藝術氣息的造形物更為貼切。另一方面，橋本先生的椅子則是木工作家嚴謹琢磨之作。創作風格竟然有這麼大的差別。雖然兩人都是獨立創作者，但多年來他們一直致力於名為「小椅子」的創作計畫。

橋本裕（Hashimoto Yutaka）
1963年生於日本兵庫縣。畢業於上智大學經濟學部。任職化學公司，後前往美國北卡羅萊納州，修畢Haywood Community College木工課程。歸國後，拜師木工作家安藤和夫。1997年設立「Yutaka工作室」。2004年展開「小椅子」創作。

小沼智靖（Konuma Tomoyasu）
1965年生於日本埼玉縣。於東京藝術大學研究所主修油畫，持續以畫家身分參與相關活動，30歲後半開始從事木工創作。2002年設立「小沼DESIGNWORKS」工作室。

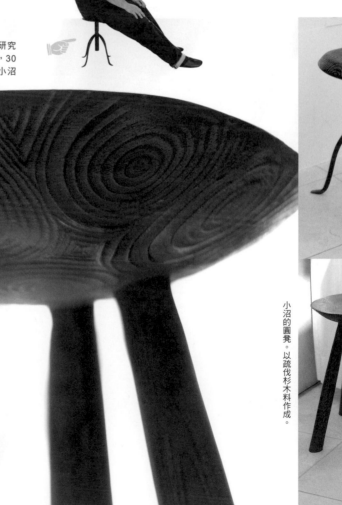

坐在旋轉椅上的小沼先生。

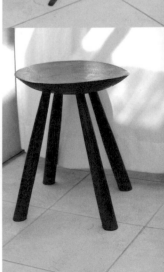

小沼的圓凳。以疏伐杉木料作成。

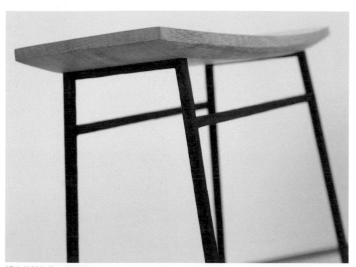

橋本的新作品。椅面材質為櫟木，椅腳為鐵製。尺寸16～19cm × 38cm × 椅高36cm。

拿著最新的椅凳作品，談著櫟木削切觸感的橋本先生。

小沼的子母凳。材質為疏伐杉木。大：25cm × 31cm × 高25cm。小：高18cm。

圍繞著小沼次女志英瑠，享用下午茶。

小沼與橋本的「小椅子」作品陣容。

「接受幼稚園委託而開始製作兒童椅時期，坐在親手完成的椅凳上，突然發現自己看到的景色完全變得不一樣，想起了小時候。大人坐在低矮的椅子上，實在真有趣。我最想製作的不是只能給小孩子坐的椅子，而是任何人坐起來都很享受的高品質座椅。」橋本先生娓娓道出自己的創作心路歷程。後來橋本邀集了

小沼等四位成員，多年來，積極地前往各地舉辦展示會等活動。

小沼先生說「自由創作是我的基本原則」，若能突破「大人、小孩都適坐的椅子」大前提，就能夠自由地創作，盡情享受創作樂趣，因此加入團隊。小沼原本為油畫家，三十五、六歲的時候開始以木料或漆料從事木工創作者。最近還創作了旋轉椅。

作者大異其趣，他的作品加入了「自由奔放」的雕刻要素，充滿椅腳部分，通常由「小椅子」團隊獨特風格。創作椅凳作品時，廣泛地採用質地纖細的疏伐杉木素材。椅面上可以清楚地看到，木削切櫟木椅面材料時，心情格外舒暢」，輕薄俐落的椅面，與纖細的鐵製椅腳充滿著協調美感。

橋本創作嶄新椅凳時，鐵製隊成員中的金屬造形家柴崎智香小姐負責。橋本說過，「以鉋刀料裁切後呈現出緊密並排、狀似漩渦的年輪。世界上再也找不到能夠將疏伐木處理得如此精美的木工創作者。

兩人的嶄新創作是完全不受傳統觀念束縛，以最自由的創意志完成的高品質「小椅子」。

八十原誠（Yasohara Makoto）
1973年生於日本京都府。佛教大學社會學部畢業，進入守口職業技術專門校學習木工技術，後任職樹輪舍，從事家具製作與銘木銷售。2006年展開獨立創作，設立樹輪舍京都，從事訂製家具與木材銷售。

久坐也不會疲累的搖搖凳

八十原誠的「ヤヤコロ」

Yasohara Makoto

坐在「ヤヤコロ」上的八十原。

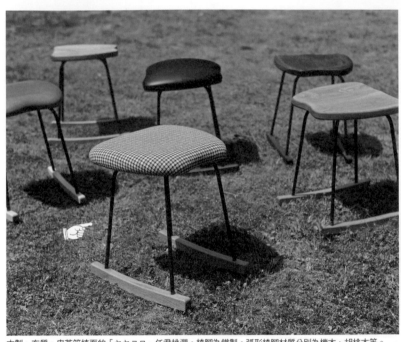

木製、布質、皮革等椅面的「ヤヤコロ」任君挑選。椅腳為鐵製。弧形椅腳材質分別為欅木、胡桃木等。

「當時朋友坐到椅子上，驚呼『ややころっ？』意思是，唉呀，會摔跤！ややころ（ヤヤコロ）就這麼成為這款椅子的商品名。」

八十原誠創作「ヤヤコロ」已是距今十多年前。當初製作這款椅子是希望自家使用。

「初步構想是希望製作一款椅腳結構簡單，能夠擺在榻榻米上使用的椅子。既然椅腳下要加裝榻榻米保護裝置，那就裝上能夠搖擺的弧形椅腳吧！既可當作搖椅，又能夠減輕榻榻米的負擔，一舉兩得。」

椅腳下的弧形椅腳要長短適中，避免造成干擾，削切弧度太大的話，椅子搖動時易傾倒，相當危險。因此成品的弧形椅腳微微地形成曲線，只能輕微地前後搖動。

「優點是坐上凳子後容易維持自己喜愛的姿勢，長時間坐著也不容易疲累。我會坐在這款凳子上，邊搖邊打電腦。也有顧客坐著它使用縫紉機、編織毛線、畫畫等，使用場合很廣泛。」

坂田卓也（Sakata Takuya）
1977年生於日本大阪府。畢業於京都市立藝術大學美術學部美術科，主修雕刻。2002年開始於京都烏丸自宅展開家具製作。2005年工作室遷往京都高雄的古民宅。2015年工作室再遷往京都伏見。2016年併設於工作室的展示間正式啟用。

弧形椅腳為可拆式，椅面寬廣舒適

坂田卓也的「搖搖凳」
Sakata Takuya

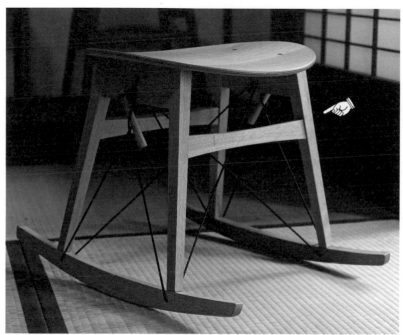

搖搖凳。聽說購買這款凳子的人，幾乎都是擺在電腦桌前使用。椅面尺寸39cm × 50.5cm，椅高43～46cm。

以帆船用特殊繩索，將弧形椅腳固定於凳子本體上。

盤腿坐在搖搖凳上悠然搖晃的坂田先生。

坂田先生就讀藝術大學時主修雕刻，從事現代藝術作品創作。成為木工作家至今，總是以最靈活柔軟的思考創作家具。

「有一天，我接到了一份訂單，顧客希望訂作一張能夠擺在榻榻米上使用的椅凳。當時，椅腳加裝榻榻米保護裝置的椅子很常見，但我暗自心想，假使作成搖椅，一定更有趣。此外，若榻榻米保護裝置作成可拆式，使用範圍一定更廣。」

坂田已經有相當具代表性的椅凳作品，其中最廣獲好評的是一款椅面橢圓，曲線平緩，坐感寬敞舒適的凳子。相較於基本款椅凳，製作搖搖凳時，坂田還將椅面作得更大。

「加大椅面是希望能夠盤腿坐在搖搖凳上。當時還為了弧形椅腳的固定方法費盡了苦心。找遍各種繩索後，才終於找到質地堅韌、不容易延展的帆船專用特殊繩索。」

自家工作室的和室房裡也有一張，工作空檔就會坐在搖搖凳上放鬆心情。坂田坐在凳子上搖呀搖的，看起來心情十分舒暢。

使用當地產杉木料
年長者愛用的板凳
和山忠吉的「ネマール」
Wayama Chukichi

坐感舒適程度超乎外觀想像，臀部接觸椅面時，還隱約地感覺到彈性。

和山先生以聽起來很舒服的東北腔說：「我原本經營建材行，經常從事格柵、排水板等製作，因此腦海中自然浮現這種形狀。」作品完成試坐時，和山不由得脫口說出「ちゃんと、ねまれるな（確實能夠坐）」。「ねまる（ネマル）」正是東北腔的「坐」。結合凳子（スツール）

和山忠吉（Wayama Chukichi）
1958年生於日本岩手縣。於二戶專修職業訓練學校木工科修畢相關課程後，進入平野木工所學習門窗、拉門等建具製作。1979年於第25屆技能五輪國際大會（國際技能競賽）中榮獲技能獎。1982年進入四ツ家木工所學習。1983年自立門戶，開設「おりつめ木工」。2010年於日本工藝展榮獲獎勵賞。

貯木場上堆積如山的疏伐杉木。

與坐（ネマル），於是將這款凳子命名為「ネマール」（讀音nemaru）。1996年作品發表至今，和山已獨自完成3000多張，成為最具代表性的暢銷商品。

「當初製作這款椅凳是希望擺在浴室裡使用。洗澡時坐塑膠椅容易滑倒，因此高齡者設施入住者委託製作木凳。椅面作成排水板狀就不會積水，而且坐起來也比較有彈性。椅面呈凹曲狀態，坐下時更方便，兩側有扶手，方便高齡者起身站立。使用木料為耐水性較高的青森產羅漢柏。」

增加座椅高度，因此深受腰部或膝蓋不便的年長者好評。後來漸漸改以當地生產的杉木製作。

「我從年輕的時候就一直以杉木製作門窗等建具，因此對杉木相當熟悉，而且居住地區隨處可見杉木，容易取得疏伐木。目前製作這款板凳時，基本上，都是使用削切成一寸二分（約36mm）的角材。杉木質地輕盈，用於製作椅凳，高齡者也能輕鬆地搬動。」

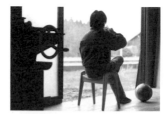
坐在ネマール上休息的和山先生。

雙手撐住兩側扶手，更方便起身站立。

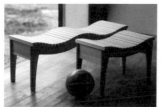
「七座森林長凳」。共製作長125cm與64cm兩款，曾經送往「盛岡啄木賢治青春館」展示。以宮澤賢治童話中的七座森林意象命名。

「七座森林長凳」的底面。

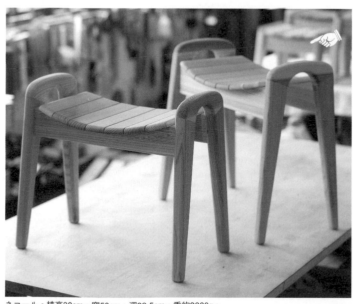
ネマール。椅高38cm，寬53cm，深29.5cm，重約2300g。

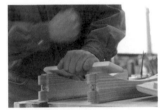

組裝坐板與上橫檔。

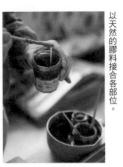

以天然的膠料接合各部位。

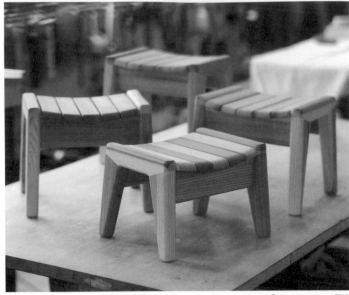

「ちゃっこいネマール」。共三款，椅高分別為21cm、26cm、31cm。「ちゃっこい」一詞東北腔意思為「小」。

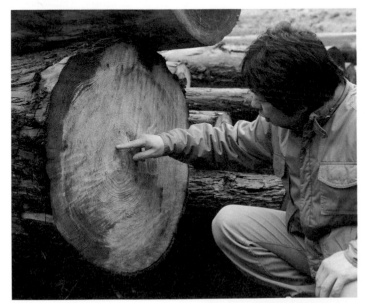

數著杉木年輪的和山。

木材廠作業員以手剝除杉木皮情形。

處理成一寸二分的杉木角材。

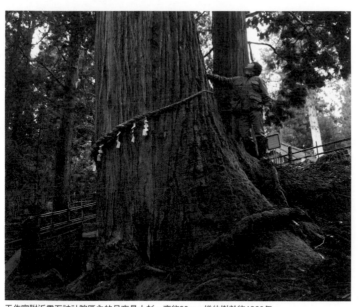

工作室附近雫石神社院區內的月夜見大杉。高約30m。推估樹齡約1300年。

在工作室附近的杉木林裡散步的和山。

國中畢業後，和山進入職業訓練學校學習木工，朝著木工職人之路邁進。經過多方歷練後，於全國技能競賽建具獎項榮獲最高殊榮，代表日本參與國際大賽。25歲展開獨立創作後，建具製作技術更突飛猛進，顧客委託任何物件都能承接，廣及櫥櫃、講臺、神社匾額、蕎麥店外送用提盒等。

30歲時，機會終於來敲門，和山認識了平面設計師福田繁雄先生。從小學到高中畢業一直在岩手縣生活的福田，被聘任為縣府主辦的設計讀書會講師。

「跟隨福田設計師學『設計』，更進一步地拓展了我的創作深度，也開始創作椅子，但創作之初感到非常困惑。因為製作建具只需平面思考，創作椅子則必須具備3D思維。」

三十五、六歲開始提出獨特木製作品參展至今，和山在日本工藝展等入選得獎作品無數。

「我希望製作風格獨特的作品，最好是前所未見的。最想作的是外形輕巧、椅面較低、能夠

修理又價格實惠的椅子。接受訂作時，必須充分溝通至顧客滿意為止」，和山始終秉持著這個信念。近年來更以「木工技術的最高境界為淋漓盡致地使用材料」為座右銘。這是學習過程中，師父經常掛在嘴邊的話語。

「使用優良木料，完成精美作品，這是木工創作再理所當然不過的事情。但是生在這個時代，我認為更重要的是，除了使用優良木料外，也應該使用當地山區生產的疏伐木等木料，想辦法創作出魅力十足的作品。」

自稱為「只要有人委託，無論是什麼木作都會在短時間內完成製作、修理，與當地關係最密切的萬能木匠」。他是居住於東北山區的人們最信賴的木工職人，同時也是日本全國規模的木工創作競賽中榮獲大獎的木工作家，一個擁有兩種身分的創作者。

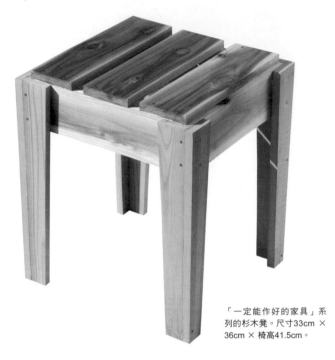

「一定能作好的家具」系列

杉木凳

by 賀來壽史

多年前，木工作家賀來壽史先生曾以厚15mm的杉木料（壁板），製作過餐椅。賀來先生以過去公認不適合製作家具的杉木，完成結構與設計都很簡單的

椅子而大獲好評。由於希望一般人來到工作坊也都能夠成功製作，因此特別針對餐椅進行改款，本單元介紹的就是這款「一定能作好的家具」系列椅凳。

賀來壽史（Kaku Hisasi）

1968年生於日本大阪府。畢業於神奈川縣平塚職業技術校，主修木材工藝課程。1999年設立「木工房KAKU」，除了製作家具外，還前往各地舉辦「一定能作好的家具」工作坊，擔任中央工學校大阪校講師等。

「一定能作好的家具」系列的杉木凳。尺寸33cm × 36cm × 椅高41.5cm。

材料

| 1 | 30 | 30 | 30 | 30 | 30 | 30 |

| 1 | 40 | 40 | 40 | 40 | 30 |

（單位：cm）

材料
杉木（2m ×90mm×厚15mm）× 2
＊居家用品賣場就能買到的壁板即可。

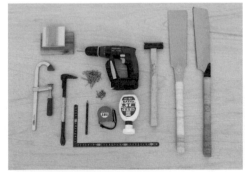

平釘（螺旋式，32mm）

工具
單刃鋸（橫斷刃，265mm）	捲尺	鋪墊用木板
雙刃鋸	鉛筆（B）	平釘（螺旋式，32mm）
玄能鎚	拔釘器	螺絲（細軸木螺絲，25mm）
電動起子	C形夾	
白膠	角尺	

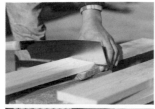

7 杉木料愈鋸愈短，木料底下鋪墊木板後繼續裁切。感覺疲累時就甩甩手，稍微放鬆一下再繼續完成鋸切作業。

8 鋸成7片長30cm、4片長40cm的木料。

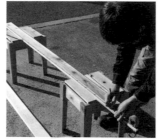

4 依上述要領，用鉛筆依序在兩片木料上畫線。

⬇ 裁切杉木料

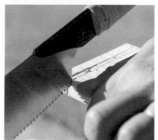

5 畫線後，鋸子（圖中使用單刃鋸的橫斷刃側）沿著線條鋸切。鋸子先在木料邊角上按壓3次左右，壓出鋸刀路徑，鋸刃基部抵住木料後，就能順暢地鋸切木料。

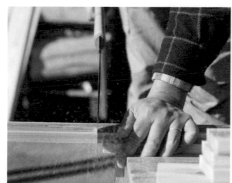

6 使用鋸子時，輕輕地握著鋸柄，避免握太緊。拇指靠著鋸柄，只有拇指與小指用力。擺好弓箭步姿勢（雙腳前後打開）。慣用手握著鋸子，另一隻手置於鋸切部位附近。鋸刃與木料垂直，沿著線條鋸切材料。

⬇ 在杉木料上畫線
（如P.102左下圖，用鉛筆在杉木料上畫線）

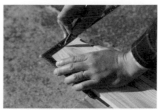

1 第1片木料畫線後，鋸切成6片長30cm的部件。將角尺擺在木料上距離邊端約1cm處，以鉛筆畫上基準線。不以木料邊端為基準，因為邊端裁切面通常不平整。

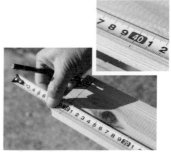

2 將捲尺刻度的10cm處，對齊基準線（捲尺端部有L形鐵片，直接使用難以在平面上測量）。以10cm位置為基準點，加上30cm後，在40cm處作記號。

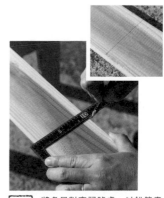

3 將角尺對齊記號處，以鉛筆畫線。

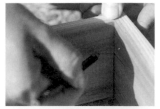

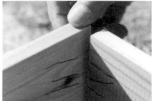

15 位於內側的四處接合部位，分別以鉛筆作上合印記號（1條線、2條線、3條線、4條線）。

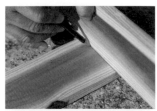

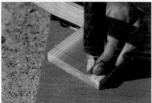

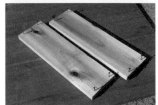

16 在其中2片兩端，以板材厚度測量、畫線（即寬15mm處）。15mm內側分別淺淺地釘上2根平釘。平釘尖端微微地穿出材料背面，事先進行固定（請參照步驟21圖）。

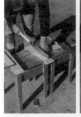
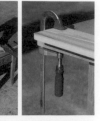

12 利用夾具，將木料固定在適當的工作檯上。以C形夾固定亦可。

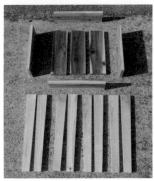

13 鋸切成各部件的樣子。下排為椅腳。

🔽 組裝椅框

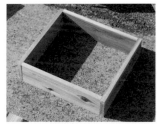

14 如圖試組裝椅框。將表面比較漂亮的木料配置在顯眼處。

🔽 裁切椅腳木料

9 木表（就是年輪的凸側）朝上，整齊疊放四片長40cm的椅腳。

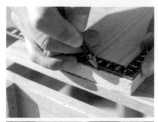

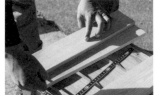

10 在距離短邊邊端35mm處作記號。另一側同樣作記號，以鉛筆畫線（尺不夠長時，不妨活用木板）。

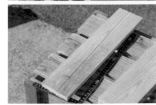

11 使用雙刃鋸的縱斷刃，沿著線條鋸切。

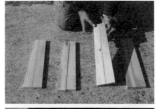

⬇ 製作椅腳

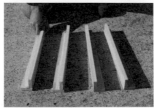

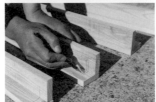

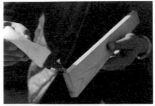

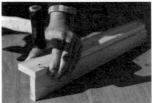

| 22 | 在板材（另外兩片）長邊裁切面塗抹白膠。與暫時釘上平釘的材料組合後，確實釘入平釘。 |

| 23 | 完成4支椅腳。 |

| 20 | 並排椅腳用板材，試組裝。內側的四處接合部位，分別以鉛筆作上合印記號（1條線、2條線、3條線、4條線）。 |

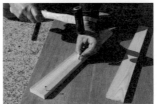

| 21 | 在板材長邊，以板材厚度測量、畫線（即寬15mm處）。厚寬內側暫時釘上3根平釘，釘入至平釘尖端微微穿出背面。 |

⬇ 組合椅框與椅腳

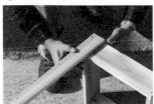

| 24 | 試著對齊椅框與椅腳上部。板材如圖示組裝成階梯狀。 |

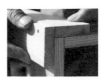

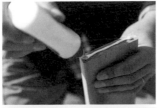

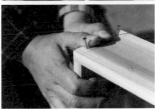

| 17 | 未釘上平釘的木料裁切口塗抹白膠後，組合已釘上平釘的。用力壓住，避免角上部位錯開。 |

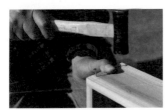

| 18 | 以玄能鎚的平面側敲入平釘，最後再用圓面側敲。 |

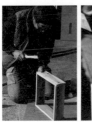

| 19 | 以上述步驟依序完成方框。最後，四角分別釘上第3根平釘，進行補強後即完成椅框。 |

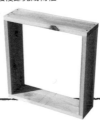

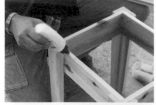

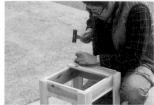

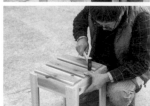

| 29 | 椅框上疊放板材的部位塗抹白膠後，分別釘上2根平釘。 |

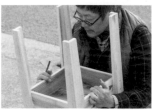

| 30 | 確認平釘未貫穿至背面等處。 |

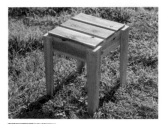

| 完 | 成 |

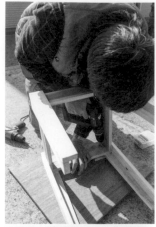

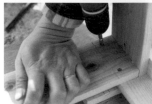

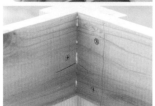

| 27 | 接合部位可能形成空隙，利用電動螺絲鎖上螺絲釘補強。一個接合部位固定3處。 |

⬇ 安裝椅面

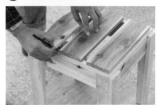

| 28 | 將坐板疊在椅框上，以鉛筆作記號。坐板之間預留一根手指寬度的縫隙。 |

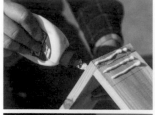

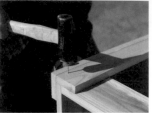

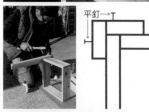

平釘→

| 25 | 畫線標出塗抹白膠範圍後，在板材上塗抹白膠。接合部位分別釘上2根平釘。避免重複釘在已經釘了平釘的位置。 |

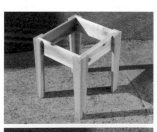

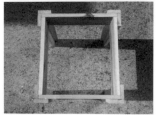

| 26 | 椅框與椅腳大致組裝完成。 |

鋸子

- 拇指置於鋸柄上，以小指支撐。推出鋸子時，只有拇指用力。拇指用力，力道自然朝著下方。握鋸子要避免像握著菜刀（食指置於刀柄上）。（請參照P.103步驟 ⑥）
- 鋸切材料前先擺好弓箭步姿勢。雙腳與肩同寬地往前後打開。
- 雙刃鋸的鋸齒方向不同，分成縱斷刃與橫斷刃。相對於木料纖維，橫向鋸切時使用橫斷刃，縱向鋸切時使用縱斷刃。

釘子、玄能鎚

- 釘釘子時，一手持鎚，一手確實地扶住釘子（至釘子自立為止），不必擔心敲到手。
- 玄能鎚（雙口）的鎚面分為平面與圓面。先以平面側打下釘子，最後再以圓面側確實敲入釘子（避免材料表面留下敲擊痕跡）。（請參照P.147）
- 使用玄能鎚時，避免縮短握鎚位置。玄能鎚是靠鎚頭重量釘入釘子的工具，縮短握鎚位置就無法順利地釘入釘子。

電動起子

- 起子尖端確實對準螺絲釘頭部。啟動後，慢慢地鎖入螺絲，避免突然用力地壓入。
- 先以玄能鎚微微打入螺絲，再以電動起子鎖緊亦可。

角尺

- 使用時，不是將角尺平放在木料上。正確用法是將角尺內側的直角部位，勾在木料的邊角處。

坐在杉木凳成品上的賀來先生。

可疊放收納，在收納空間狹小的場所十分方便。圖為疊放7張杉木凳時的樣子。

結構輕巧，方便搬動。

不必拘泥於枝微末節
放開手腳去作

一　堅守基本原則，確實完成每一個步驟，材料鋸得不夠平直或缺角也不必太在意。放開手腳，全心投入製作。

二　接合椅框與椅腳時，必須確實對齊邊角部位。椅腳與椅框上部必須確實對齊。萬一微微地錯開也不必太在意。

三　正確地使用工具，作業一定會更順利。請參照「工具使用要點」。

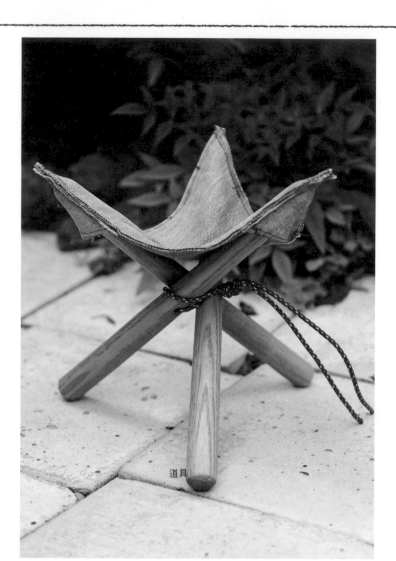

道具

組合式布椅面的三腳「散步凳」

散步凳

by 戶田直美

動手作作看 5

帶著便當前往住家附近的公園野餐活動時，絕對能夠派上用場的組合式三腳「散步凳」。布質椅面是剪下不穿的舊牛仔褲布料，以縫紉機車縫一下而成。不需要進行榫接等加工處理，三支椅腳以細繩繫綁固定，立即完成凳子結構。作法超簡單，請一定要動手作作看。「豆豆凳」創作者戶田直美小姐（P28）指導。

材料
水曲柳圓木棒
（直徑28mm × 380mm）×3
布（牛仔布類的厚布、帆布等）→可取得以下尺寸的布片
（邊長300mm的正三角形）×2
（邊長70mm的正三角形）×6
厚布用車縫線（約＃30）
戶外用線繩（細麻繩）
（直徑5mm ×1m左右）

工具
〔布椅面〕
縫紉機
裁縫組
紙型（邊長300mm、70mm的正三角形厚紙）
水性筆（或粉土筆）

〔椅腳用〕
電鑽（鑽頭8mm）
鉋刀
鋸子
玄能鎚

平鑿
小刀
角尺（或直尺）
C形夾
鉛筆
雙面膠帶
砂紙（＃150、＃240）
塗料（底漆）
碎布
棉紗手套

⬇ 製作椅腳

5 以直尺等量出圓木棒正中央的190mm處。以角尺等量出圓木棒直徑28mm中心的14mm處作記號。3根圓木棒皆作記號。

6 以電鑽（鑽頭8mm）鑽孔貫穿。相信自己的眼睛，一邊鑽孔，一邊由正上方往下看，確認孔洞確實鑽在正中央。圓木棒下方事先墊上邊角料。

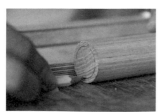

7 在其中一端裁切口畫圓。使用鉛筆，將筆心抵在距離邊緣約3mm處，轉動圓木棒即可輕易畫出圓形。

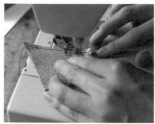

3 疊合2片B布片，以縫紉機縫合，製作3組。A布片也疊合2片後縫合（車縫距離邊端約8mm處）。起點與終點皆進行回針縫。

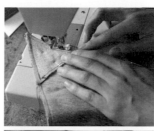

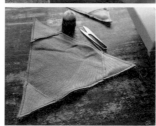

此處不縫

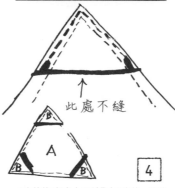

4 A布片的3個角上分別疊上B布片，以珠針固定後，運用疊縫技巧（沿著車縫部位再車縫一次），進行縫合。承受重量的部位，必須車縫得更牢固。

⬇ 製作布椅面

B 7cm

A 2片 30cm

1 沿著疊放在牛仔布上的紙型，以筆畫線。準備300mm正三角形（A）布片2片，70mm正三角形（B）布片6片。

2 以剪刀裁剪三角形布片。

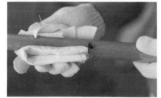

11 以砂紙打磨整體後，塗刷油性塗料（喜愛無垢材的人不塗刷也無妨）。

⬇ 組合布椅面與椅腳

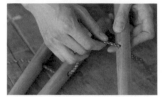

12 塗料乾燥後，三支椅腳的孔洞分別穿入線繩。以打火機燒燙線繩尾端，避免線繩綻開。

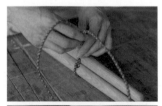

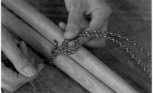

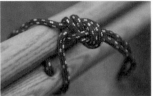

13 線繩纏繞3支椅腳一整圈後打「8字結」（請參照P.152插畫）。打結時預留兩根手指的寬鬆度，椅腳更容易展開。

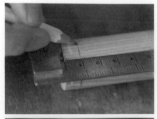

9 削除裁切口的稜邊角。距離兩側裁切口10mm處，以鉛筆畫線後，在裁切口作記號標出中心點。以記號為大致基準，像削鉛筆似地以小刀削除稜邊角，依序削成圓形。

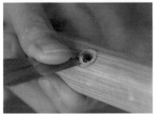

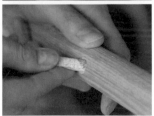

10 削除孔洞的稜邊角。以小刀擴大洞口約2mm。薄薄地多削幾次，以這種感覺來處理吧！戶田：「薄薄地削切一邊後，接著削另一邊，慢慢地削切，避免太用力」。圓棒狀鉛筆以雙面膠帶黏上砂紙後，插入孔洞中，轉動鉛筆以打磨孔洞。孔洞周邊須確實打磨平滑，避免摩擦導致線繩斷掉。

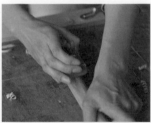

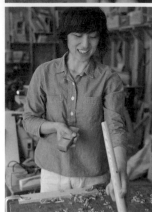

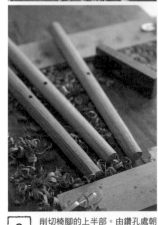

8 削切椅腳的上半部。由鑽孔處朝著畫圓的裁切口方向，以鉋刀削切成圓錐狀。以C形夾固定住邊角料，再將圓木棒擺在邊角料上會更方便作業，直接拿手鉋刀削切亦可。

戶田：「首先連續刨削裁切口側，留下孔洞側，以這種感覺刨削。鉋刀出現卡卡的感覺（逆紋刨削）無法順暢刨削時，由另一個方向刨削吧！不時由裁切口方向觀察確認是否刨削得很平均。」

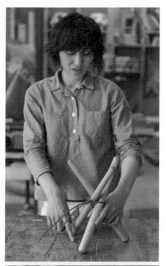

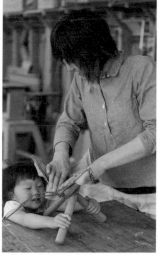

| 完 | 成 |

大人、小孩都適合。「散步或野餐時，摺疊一下就能輕鬆地帶著。加長線繩，可提著或背在肩上，方便攜帶。」

14 椅腳兩端不同粗細，較細端朝上，展開成三角形後，將尾端插入布椅面角上的口袋部位。戶田：「雙手撐著布椅面，加上全身重量，確認椅面的彎曲程度後，就請坐啦！」

插入椅腳的布椅面角上部位
必須特別用心縫製

一　布片重疊的布椅面角上部位（插入椅腳的口袋部位），必須特別用心縫製，進行補強。剪刀裁布後留下的布邊綻線等情形，倒不需要太在意。

二　椅腳的孔洞周邊必須確實打磨平滑，以延長線繩的使用壽命。

三　線繩打「8字結」以連結3支椅腳，打結時，用盡全身力量綁緊，但繫綁後必須能夠輕易解開。經過練習，任何人都能夠完成打結步驟。

〔注意事項〕發現布椅面或線繩受損時，必須立即更換。體重較重的人請經過試坐與觀察試坐情形後再使用。試坐後發現過重時請勿繼續使用。

各式布料作成的三角形布椅面。

第 **4** 章

兒童椅、
大人也可以坐的小椅子

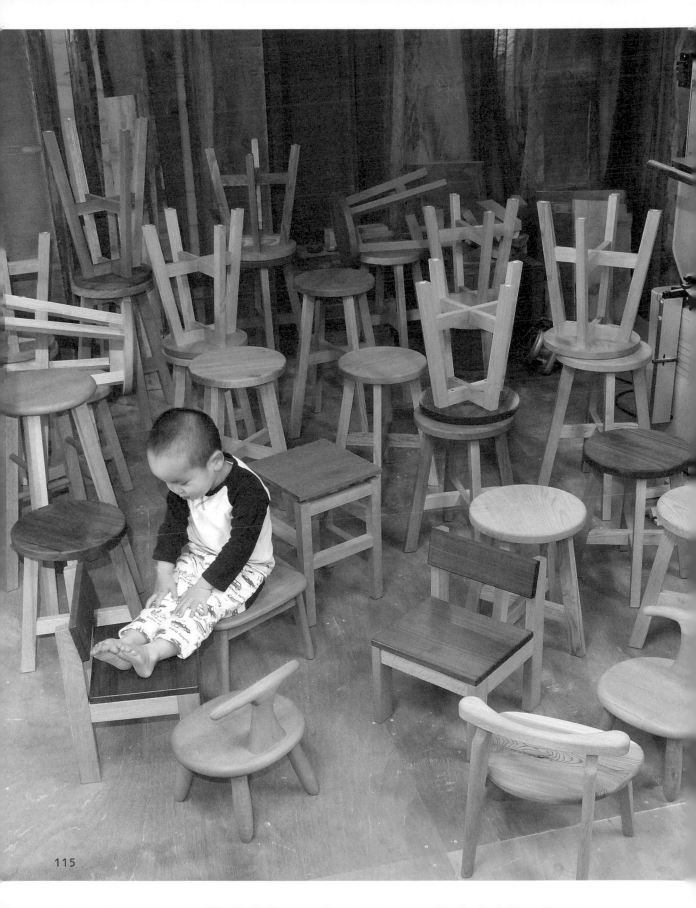

村上富朗（Murakami tomio）

村上富朗 （Murakami tomio）
1949年生於日本長野縣。1964年開始繼承衣缽從事木工
業。1975年起每隔幾年就會前往美國，於紐約的櫥櫃製造
工廠製作家具。2003年參與現代木工家具展（東京國立近
代美術館工藝館）。2011年離開人世。

相較於一般尺寸椅凳
製作時更加小心翼翼

村上富朗的小溫莎椅

結構小巧，但存在感十足，不愧是村上先生親手打造的溫莎椅。說是兒童椅，其實是一張結構扎實，外形相當體面大方的椅子。

「這是一張大人也可以坐的兒童椅。身材嬌小的女性坐，背部更貼合靠背。小尺寸椅凳，製作時未必更輕鬆。並非把一般尺寸的椅凳縮小比例就能完成小尺寸椅凳。無論大尺寸或小尺寸椅凳，製作步驟都一樣，榫接作業必須付出相同的心力與物力。孩子們使用椅凳的方式更粗魯，因

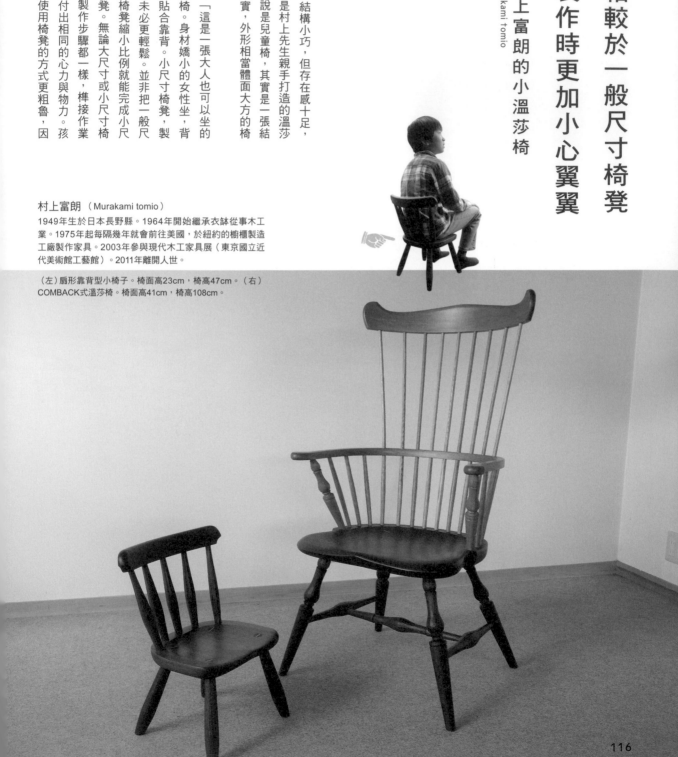

（左）扇形靠背型小椅子。椅面高23cm，椅高47cm。（右）
COMBACK式溫莎椅。椅面高41cm，椅高108cm。

116

此椅凳結構必須更加牢固，椅腳必須更粗壯。」

這款小溫莎椅從椅面到靠背的spindle（紡錘形木桿），皆朝著外側擴散成扇形，與靠背橫木連結，或許是因為此結構型態而被歸類為fan back（扇背）型椅子吧。十七世紀後半，英國的農民開始製作溫莎椅，後來在美國也相當普及。村上是第一位製作溫莎椅的日本人。至目前為止，村上製作的溫莎椅已經將近兩百張。

「採用曲木而更貼合人體，形狀極具感官刺激作用，充滿人的氛圍，即便沒有人坐在椅子上，也能夠感覺出人的氣息。溫莎椅是一款有頭、有手、有腳的椅子。」

村上為建材行第四代負責人，中學時期就開始在家幫忙。國中畢業後，除了建材與木工工作外，還從事家具製作。20歲後半因緣際會，前往紐約蘇活區累積訂製家具製作經驗。旅美期間邂逅了大約兩百年前的溫莎椅。「世界上竟然有如此精美的椅子啊！」第一眼見到Philadelphia的Carpenters' Hall展示品時，

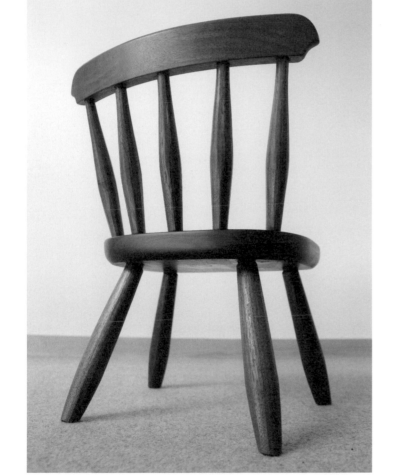

材質為胡桃木。以油性塗料進行最後修飾。

坐板背面樣貌。

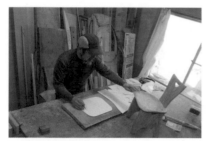

工作室裡作業中的村上。

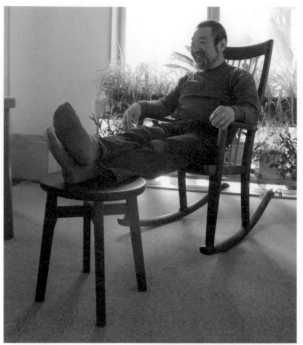

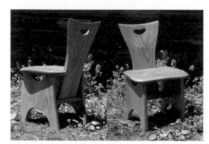

以櫻花木板材製作的小椅子。

在自家起居室裡，坐在親手打造的搖椅上休息的村上先生。晚餐後，經常坐著搖椅，雙腳擱在凳子上看電視。

胡桃木材質的圓凳。左為橢圓形椅面，右為圓形椅面，椅高皆42cm。

坐在自己打造的side chair（無扶手椅）上喝茶。

拍攝於工作室

當作室內擺飾也賞心悅目的小溫莎椅。

他就深深地被感動，從此全心全意地蒐集資料與文獻，回國後就展開製作。經過多方嘗試摸索，充滿村上獨特風格的椅子終於誕生了。

「木製椅凳坐起來還是比較舒服，坐下後不知不覺地就會伸手撫摸椅子。木椅使用愈久愈有味道，是其他素材無法呈現的。

溫莎椅完全以木料作成，可適材適所地混用各種木料。通常，曲木部分使用櫸木，椅腳為胡桃木。」

村上身為木工作家，已邁入耳順之年，還是有許多目標想要達成。積極向上之心永不衰退。

「希望追求木製椅凳的最高境界。覺得自己的椅凳還不夠精美。過去比較重視舒適坐感，希望將來能夠製作外觀更精美、坐感更舒適的椅子。」

村上心中最高境界的木椅，到底是什麼樣子呢？真想早日感受一下那椅子的坐感。

村上富朗先生於2011年7月離開人世，P.116至P.119相關記載為2010年5月採訪內容。照片亦拍攝於採訪時。

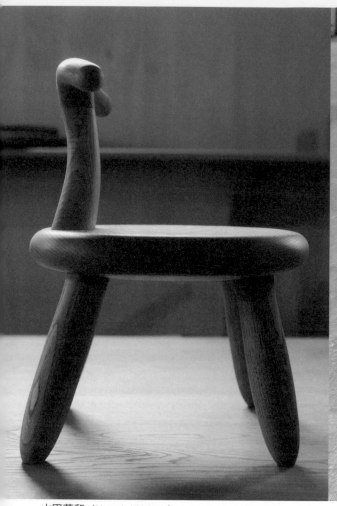

獨角仙椅

山田英和 （Yamada Hidekazu）

1976年生於日本埼玉縣。高中畢業後，就讀於森林巧塾木工
職人養成學校。1998年拜師木工作家谷進一郎。2000年任
職於檜木工藝。2002年展開獨立創作，於長野縣佐久市設
立小屋木工工作室。2001年工作室遷往千葉縣野田市。

結構圓潤
充滿柔美氛圍
非常堅固耐用

山田英和的「獨角仙椅」

Yamada Hidekazu

這是一位熟識的大嬸委託創作的。

「我孫子出生了，能不能幫我作張椅子啊。我想要一張圓圓的，摸起來感覺很舒服的椅子。」

瞭解委託人的需求後，山田先生開始動手製作。

「製作過程中，我曾拿大致

山田與大兒子凜太郎。

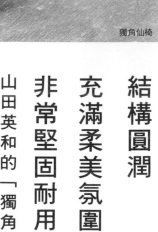

120

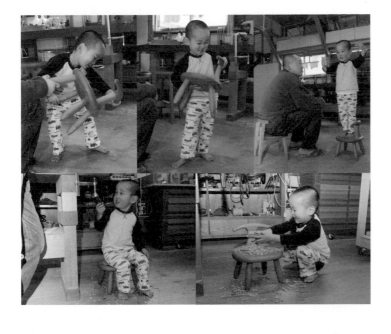

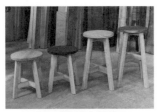

圓凳。左起：椅高38cm（栗木），椅高40cm（椅面為胡桃木、椅腳為栗木），椅高53cm（水曲柳），椅高56cm（椅面為欅木、椅腳為櫟木）。

以南京鉋刨削栗木材質的靠背橫木。

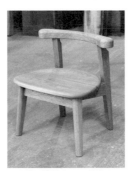

兒童椅。椅高23cm。椅面33cm×29.5cm。

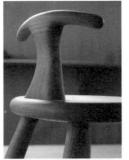

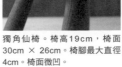

獨角仙椅。椅高19cm，椅面30cm×26cm。椅腳最大直徑4cm。椅面微凹。

完成的半成品請大嬸過目，再完成最後修飾。這款小椅子，還稍微納入了韋格納侍從椅（Valet chair）的設計構想。」

靠背連接橫木的柔美線條，是這張小椅子的最大特色。「靠背橫木這一帶感覺很平滑」，誠如山田所形容，這張小椅子隱約可見侍從椅的樣貌。椅子結構十分扎實。「製作兒童椅時，我總是優先考量結構強度。因為孩子不可能一直乖乖地坐著，他們坐在椅子上不知道會出現什麼舉動。因此，最重要的是椅子不能損壞。」由此可見，山田製作這張小椅子時確實花了不少心力。

山田又說：「機械加工部分非常少，成形時大多使用南京鉋等手工具。」

這張小椅子取名「獨角仙椅」。圖片PO上臉書網頁後，被吉卜力工作室負責人看到，而他們正好在尋找適合內部附設幼兒園使用的兒童椅。椅子名稱源自於那位負責人所說，「我們想委託您製作那款外形很像獨角仙的小椅子」。

「就椅凳整體而言，當然不能太笨重。尤其是凳子，最好能輕巧又堅固耐用。因此我最愛用栗木，作出來的凳子輕巧又好用。設計上愈簡單愈好，外觀或觸感著重柔美，避免感覺太堅硬。」

因為父親經營木料行，所以山田從小接觸木料的機會非常多。現在，山田也會和大兒子凜太朗，將木頭當作玩具一起玩遊戲。

「我與木頭結下了一輩子的緣分，或許是從小接觸木頭的關係吧，因此希望孩子們從小就能夠使用木製品。」山田娓娓說著親身經驗與伴隨孩子成長的喜悅。

一組材料 兩種組合

平山真喜子與和彥的「陽飛凳」

Hirayama Makiko, Kazuhiko

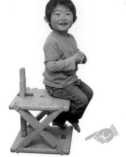

坐在X形椅腳小靠背凳上的陽飛。

「陽飛凳」有兩種組合方式，可組合成X形椅腳小靠背類型，與鳥居式無靠背類型，由平山真喜子設計，先生和彥負責製作。作品完成後，冠上外甥陽飛（はるひ／haruhi）的名字。曾於第6屆「生活中的木椅展」（2008年朝日新聞社主辦）榮獲「兒童椅」獎項大獎。

「看到『專門為孩子打造的椅子』這個主題，想到的就是外形有趣，孩子們能夠開心地坐著玩的小椅子。我想製作一款能夠

平山真喜子（Hirayama Makiko）
1980年生於日本京都府。畢業於滋賀縣縣立大學人間文化學部生活文化學科。服務於住宅改造公司，後進入京都技術專門校建築科進修。修畢課程，歷經設計事務所職務後，自立門戶成為設計師。2011年，與木工作家丈夫平山和彥一起開設平山日用品店。
*平山和彥簡介請參照P.92。

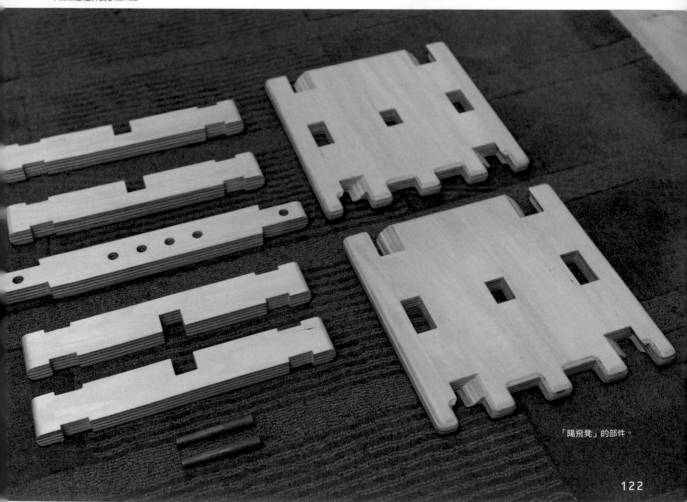

「陽飛凳」的部件。

當椅子坐，又可以像積木般變換組合的兒童椅。」真喜子把這個構想告訴和彥，兩人一起討論用同一組材料完成不同形狀與高度組合的兩款小椅子的可能性。

和彥說：「畫好草圖後，隨口說了一句『應該作得出來吧！』沒想到，為了解決結構上的問題，竟然費盡千辛萬苦。因為結構必須簡單，又能確實組裝成兩款小凳子才行。」既想要結構扎實，還要加入遊戲元素，而且，安全上也絕對不能馬虎。總之，必須動手作才知道。結果，出乎意料地作出了絕對夠扎實的結構。選用素材時，充分考量孩童使用，挑選了面板與芯材皆質地輕盈偏軟的菩提木合板。

設計師真喜子並非單純憑印象繪製草圖。「當初彙整形狀時，還煞費苦心地避免浪費材料。無論哪一款椅凳，都淋漓盡致地使用材料。話雖如此，我還是不喜歡為了避免浪費材料而忽略形狀。堅持將椅子形狀作到盡善盡美。」

兩歲的陽飛像玩積木般玩著陽飛凳。「他似乎知道這張小凳子能夠改變形狀，因此把它當電車玩，或騎馬似地跨坐著玩。玩出超乎創作者想像的花樣。」由此可見，這是一張完全符合真喜子當初設計構想的小凳子。

平山夫婦與外甥陽飛一起組裝陽飛凳。

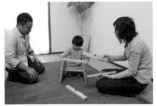

組裝X形椅腳小靠背凳。

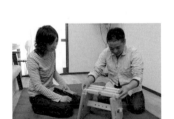

組裝鳥居式無靠背凳。

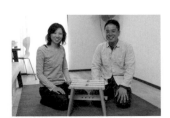

陽飛凳（鳥居式）完成囉！

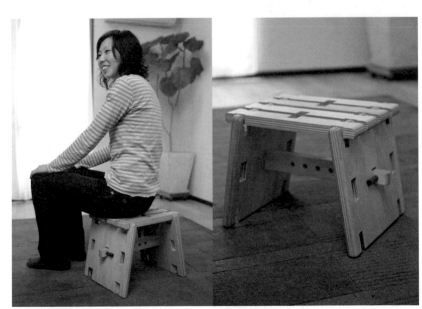

大人坐也沒問題。

鳥居式無靠背凳。

前排左起：takku、小歇凳（L）、樂樂凳、小歇凳（M）。後排左起：wa-sanbon 21、wa-sanbon 30（皆為小泉誠設計）、跳箱凳（村澤一晃設計）。

木村健治（Kimura Kenji）

1958年生於日本德島縣。高中畢業後即進入自家的木村床材店工作。1990年店鋪更名為（有）キムラ時就任社長。1997年以TABLE工房kiki名義參與樣品展。2008年公司更名為TABLE工房kiki，榮任公司的董事長。

外形渾圓
表面光滑
五支椅腳的兒童椅
TABLE工房kiki的「takku」

坐在takku上的堀江ここ菜（kiki團隊成員堀江佳代的次女）。攝影當天正好是她的三歲生日。

「想委託您製作一張兒童椅，送給兒子當作一歲的生日禮物。」因應顧客需求所完成的，就是這張五支椅腳的小椅子「takku」。

「小孩坐在椅子上很容易摔跟斗吧，得設計一張坐起來很平穩的椅子才行，因此椅面底部沿著外側圓弧多加了一支椅腳，確實更平穩了。一歲的孩童可以扶著椅子學站立，或推著椅子學走路。椅面上方亦沿著圓弧組裝靠背，表面處理得平滑圓潤，孩童

124

takku兒童椅與takku長椅。

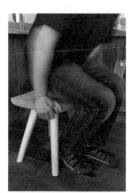

小歇凳。三種椅高LL68cm、L55cm、M43cm。以水曲柳、櫪木、栓木等常用木料作成的椅凳多達十餘款。

外形渾圓、表面光滑的takku椅背橫木。

TABLE工房kiki店內。從凳子、桌子，到木製膠帶台與時鐘等小物，銷售商品豐富多元。

坐在小歇凳上的木村先生。

碰撞到也不會覺得疼痛。希望小壽星會喜歡。」

TABLE工房kiki的木村健治先生，最在意的是最後階段的加工處理。想到一歲孩童每天都在使用，不知不覺就加倍用心地將菩提樹木料表面打磨得更平滑。現在，這款小椅子已經成為木村的代表性商品。

諸如小歇凳、樂樂凳、小泉誠設計的wa-sanbon、村澤一晃設計的跳箱凳等，TABLE工房kiki製作的小椅凳款式不勝枚舉，最拿手的是用相同的設計款式，但廣泛地以核桃木、水曲柳、菩提木、栓木、連香木、銀杏木、楓木、神代榆木等不同木料製作。為什麼選材會那麼廣泛呢？從公司名稱就能找到答案。

原本是製造一片片矮桌、桌子、櫥櫃檯面的公司，各種木料進行頂板加工時，總是會裁切掉一部分。裁切掉的雖然是邊角料，但其中不乏寬50cm的大型木料。工作場外總是堆滿這類邊角料。

「設計師村澤第一次來訪時，還因為從來沒看過厚達75mm的邊角料而驚訝不已。回家後就更淋漓盡致地運用邊角料，常用於製作椅凳或時鐘等小物。」

從多年前開始，木村就積極地與設計師們往來互動，還設立了開發新商品的工作坊。結合設計實力、kiki擁有的豐富素材、加工技術實力等，我很期待外形時尚、坐感舒適的嶄新設計能夠早日誕生。

可隨著孩童成長
變換椅面高度
菊地聖的「三面幼座椅」

Kikuchi Sei

椅高17 cm，結構堅固耐用的小椅子，上下翻轉就成了椅高22 cm的椅子，再轉一個方向，靠背部分朝上，又變成椅高34 cm的凳子。

「我試著作出除了小時候，也能隨著孩童成長，甚至長大成人後依然能夠使用的凳子，並且結構強度足以當作踏腳凳用。」

菊地先生製作第一張三面幼座椅時，大兒子弦還沒出生。當時接受顧客委託製作兒童椅，但他對孩童卻毫不瞭解，曾因為椅面高度設定而傷透了腦筋。煩惱之際，腦海中竟然浮現孩童即使長高或長大成人，都能夠繼續使用

菊地聖（Kikuchi Sei）
1965年生於日本北海道。日本大學藝術學部演劇科舞臺裝置藝術科系畢業。任職CM製作公司，之後進入匠工藝服務。1995年展開獨立創作，於北海道東神樂町設立「GOOD DOGWOOD」家具工房。

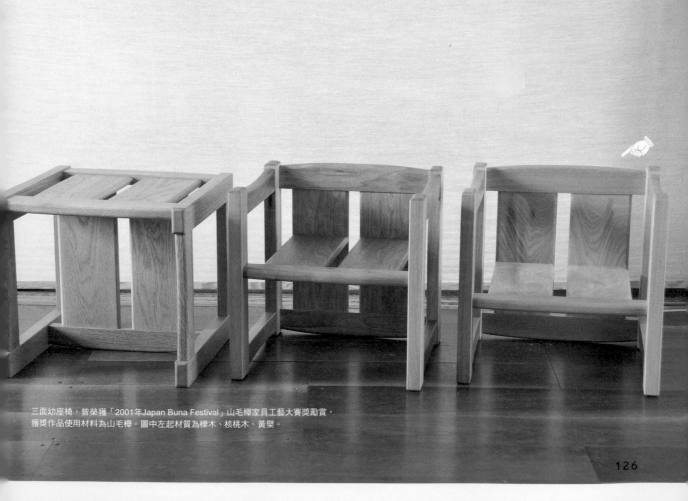

三面幼座椅，曾榮獲「2001年Japan Buna Festival」山毛櫸家具工藝大賽獎勵賞，獲獎作品使用材料為山毛櫸。圖中左起材質為櫟木、核桃木、黃檗。

用的小椅凳設計構想。

菊地原本就有製作這款椅子的基本構想。

「我希望自己打造的椅凳能夠用上幾十年、幾百年。我想作的是經久耐用的椅子。」

從獨立創作開始，他就以這種想法製作椅凳，最具代表性的作品之一「Wagoner Baby」，其設計巧思兼具兒童餐椅與餐桌推車機能，同樣是「可隨著孩童成長繼續使用的家具」。

「弦出生後，我才終於發現，孩子們使用椅子的方式總是超乎大人們的想像，竟然將這張三面椅當作玩具，將椅子到處滾動，或拿來當作電車，就像在玩玩具。」菊地先生如此說著時，身旁的弦正跨坐在椅子上，虎虎生風地當腳踏車騎。

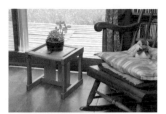

擺在屋裡陳列裝飾小物也很便利。

跨坐在椅子上，把椅子當腳踏車騎的弦。

使用兩片榫接結構，確實地組裝材料，提升座椅強度。

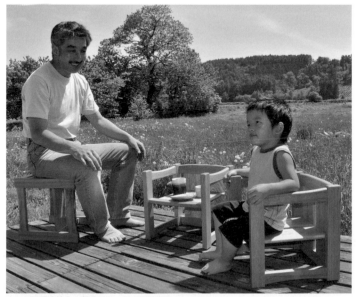

坐在三面幼座椅上，菊地父子一起享用著點心。

「當作踏腳凳，成為居家生活好幫手」，因此讚不絕口的顧客也不少。

動物形狀不會太寫實
也不失去原貌
造型設計力求簡單

岸本幸雄（Zoo factory）的
Kishimoto Yukio
「Wild life」兒童椅與「長尾巴凳」

岸本幸雄（Kishimoto Yukio）
1966年生於日本北海道。東海大學教養學部藝術學科畢業。任職環境造形製作公司，後以北海道東海大學研究所學生身分學習椅子設計製作。2004年自立門戶，開設Zoo factory。於第四屆「生活中的木椅展」中榮獲優秀獎。2006年至2011年於札幌藝術的「森・木工房」指導木工技術。

因為岸本的住宅兼工作室位於札幌・円山動物園附近，工作室Zoo factory因此得名。

「動物是我製作家具的靈感來源。椅凳與桌子基本上是四支腳，與動物有共通點，因此成為設計時的參考。」

設計時最在意的是避免超過限度。

「我要的不是給人『看啊！』

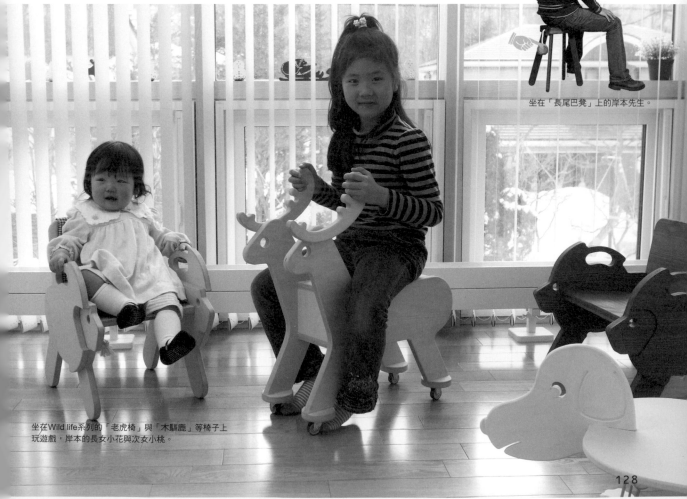

坐在「長尾巴凳」上的岸本先生。

坐在Wild life系列的「老虎椅」與「木馴鹿」等椅子上玩遊戲，岸本的長女小花與次女小桃。

除了座椅功能，還成為室內裝飾的長尾巴凳。圖中凳子材質為水曲柳。

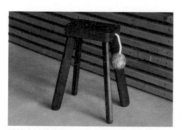

胡桃木材質的長尾巴凳。椅高45.5cm。椅面25cm × 15.5cm × 厚5cm。尾巴為染色與織品作家以毛線作成。

較低矮的長尾巴凳，擺在玄關處，是穿鞋時的好幫手。

很棒吧！』的張揚感。我希望創作的是擺在空間裡，它就成為其中一個要素。非常低調地融入空間裡，但看起來又賞心悅目的作品。」

岸本經常以動物為設計元素來創作椅凳。活生生的動物總是個性十足，特色鮮明。這部分到底該怎麼處理才能具體表現出來呀！

「我原本比較喜歡直線與直平穩度。」

角，現在會思考線與線的連結。

止，岸本一直服務於環境造形製作公司，從事設計方面的工作。「製作之初曾以頸部為設計構想而加上靠背，考量整體協調美感後又拆掉了。」

剛進公司時，正逢泡沫經濟時期，他參與了各式各樣的工作，比如紀念碑或站前廣場設置的裝置藝術等，因此奠定了深厚基礎，也擅長設計製作簡單的改造家具。

長尾巴凳是在椅面側邊穿入繩索，繩索尾端加上絨球當作凳子的尾巴。這張凳子係以長頸鹿為設計構想，但並未加上表現長脖子的部分。「製作之初曾以長脖子的部分。

大學畢業後至三十五歲為

重點是如何將動物姿態表現得更簡潔，完成後又不能讓人看不出是哪種動物。因此，拿捏上最困難。最後我決定只保留動物的特徵。譬如說，製作獅子時保留鬃毛。至完成為止，不斷地描畫線條，直到避免太逼真或失去原貌而讓人看不懂，當然必須確實地具備椅凳功能，充分考量安全與

從這一點就能看出岸本的創作風格。人坐上椅子後，整體樣貌就像極了長頸鹿，只是長頸鹿卻長出六支腳。

兒童椅大集合

▼
八十原誠的「ciccha」（ちっちゃ）
除了一般用法外，還能夠當作盤腿坐凳。椅面繃布作業由「村上椅子」（京都市）完成。椅腳材質為樺木。尺寸29cm × 23cm × 椅高16cm。

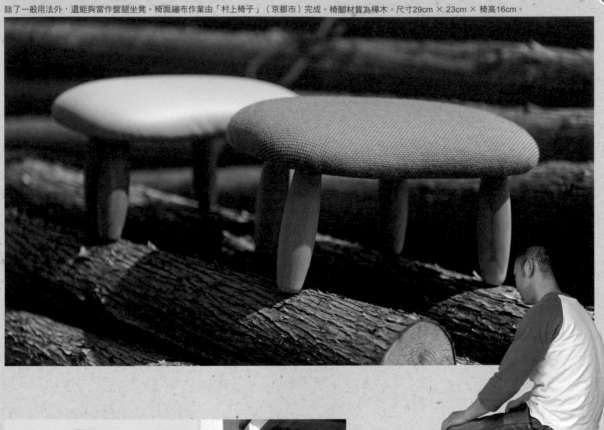

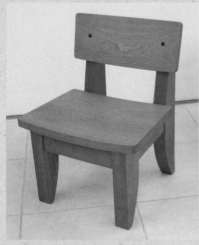

橋本裕的櫻桃木小椅子
以孩童們站在洗臉臺前洗手用為設計概念。
尺寸24cm × 34cm × 椅高45cm，椅面高24cm。

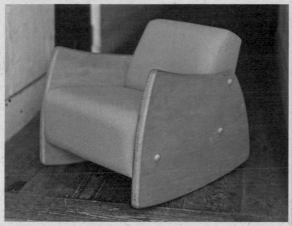

▶ 山極博史的
「孩童用搖椅」
以樺樹合板作成。尺寸
40cm × 48cm × 椅高
40cm，椅面高24cm。

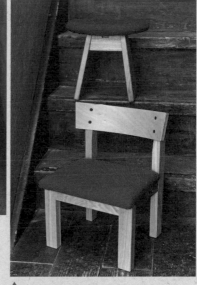

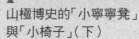

◀▼ 谷進一郎特別為女兒
製作的兒童椅
這張椅子是谷進一郎女兒小時候的
最愛。以櫸木作成，經過拭漆加工
處理。椅面尺寸28cm × 25cm ×
厚4cm，椅面高10cm。下右為居
住於非洲象牙海岸共和國與法屬圭
亞那邊境的蓋雷（Gu ret）族人使
用的小椅子。

▲ 山極博史的「小寧寧凳」
與「小椅子」（下）
材質為水曲柳。「小寧寧凳」大人坐也沒問題。
尺寸30cm × 22cm × 椅面高27cm。「小椅子」
擁有曲線柔美的靠背。尺寸30cm × 27.5cm ×
椅高42cm，椅面高23cm。

搖搖木馬

～媽媽親手為孩子們打造的木馬～

by 岸本幸雄

懷著親手為四歲與一歲的兒子打造木馬的期盼心情，佐藤ゆかり小姐在 Zoo factory 代表木工作家岸本幸雄先生的指導下，順利完成期待已久的木馬。一起來看看佐藤的製作過程吧！

木馬（長73.5cm × 寬22cm × 53.5cm）

材料
樺木合板
〔側板・椅框用〕
（520mm×540mm×15mm）×2
〔弧形椅腳〕
（220mm×735mm×15mm）×1
圓木棒（直徑8mm，長300mm）×1
細螺絲（3.3mm×30mm）×8
細螺絲（3.3mm×25cm）×8
棉繩 600mm

工具
線鋸機
電鑽
（鑽頭10mm、
7.5mm、
3.5mm）
電動砂紙機
修邊機
鋸子
玄能鎚
沖頭

鑿子
直角尺
長角尺（曲尺）
C形夾
F形夾
虎鉗檯
捲尺
鉛筆
橡皮
竹籤

白膠
白木用水性塗料
毛刷
碎布（抹布）
容器
鑄鐵法碼
砂紙
（＃120、＃240、＃400）

⬇ 製作側板與弧形椅腳

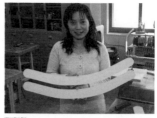

4 以線鋸機裁切弧形椅腳。弧形椅腳前後線條有微妙差異，裁切前要作好記號，清楚標示前後左右。

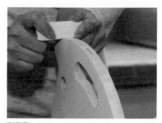

5 以萬力虎鉗固定木馬木料，以電動砂紙機或砂紙（＃120）打磨裁切面。

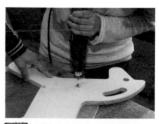

6 以沖頭作記號，標出螺絲孔位置，再以3.5mm鑽頭貫穿孔洞。

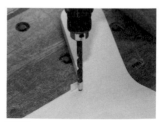

7 插入圓木棒（隱藏螺絲）前，先以7.5mm鑽頭擴大孔洞。孔洞深約5mm。

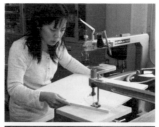

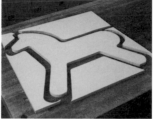

2 沿著鉛筆描畫的線條，以線鋸機裁切馬匹形狀。線鋸垂直裁切，慢慢地移動木板。

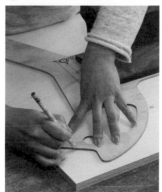

1 在板材上描畫木馬圖案（圖中利用木馬模型進行製圖）。可將P.153的設計圖以影印機放大後當成模型，或直接在木板上描畫圖案。螺絲孔位置也必須正確。

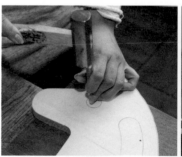

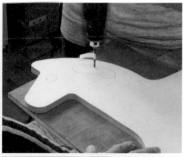

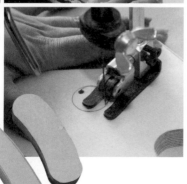

3 雕切扶手與眼睛部位。沿著鉛筆描畫的線條內側，以玄能鎚敲打沖頭作上記號，再將電鑽對準記號處，鑽出孔洞，將線鋸插入孔洞，沿著內側進行雕切。

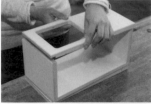

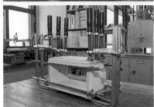

13 以長角尺確認直角狀態，再以F形夾或C形夾固定。靜置一晚，靜待白膠乾燥。

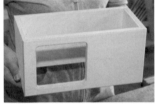

14 乾燥後拆掉C形夾等即完成椅框結構。

⬇ 接合各部件進行組裝

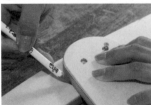

15 對齊側板與弧形椅腳的螺絲孔位置，以螺絲暫時固定住。在弧形椅腳上描畫椅腳輪廓線。弧形椅腳是組裝於側板的外側。容易弄錯，需留意。

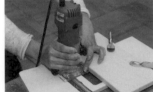

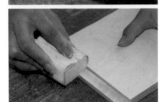

11 組裝椅框結構。削掉椅框上下的長方形板材兩端邊緣（寬15mm、高5mm）以提升強度。可採用各種方法，但這次使用修邊機。以C形夾固定住裁切木料與襯墊木塊。修邊機由邊端開始削切。削切後先以鑿子修平，再用砂紙打磨修飾。

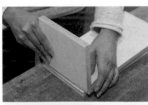

12 試組裝，確認（特別留意尾巴孔洞的位置）完成形狀後，接合面塗抹白膠，進行正式組裝。

⬇ 製作兩側板之間的椅框結構

8 裁切木馬後，剩下的木料先畫線（P.153），再以線鋸機裁成4片。

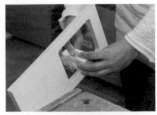

9 椅框上側的木板切出一個方形孔洞。以雕切扶手的要領，插入線鋸來裁切。用砂紙打磨裁切面，磨掉方形孔洞的稜邊角。

10 鑽出孔洞以便穿入木馬尾巴的棉繩。將10mm鑽頭對準四方形材料中心點（兩對角線的交叉點），貫穿孔洞。

完成此階段的模樣。

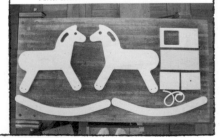

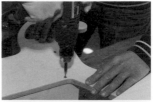

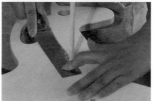

19 稍微乾燥後，以細螺絲（30mm）固定側板與椅框。用圓木棒填補螺絲孔，裁掉多餘部分後，打磨表面。

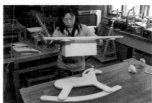

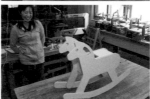

20 以相同要領處理另一側。塗抹白膠→進行接合→確認直角→靜待乾燥→以螺絲固定→用圓木棒填補孔洞。完成木馬。佐藤小姐臉上不由得浮現笑容。

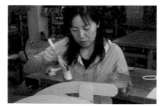

21 以毛刷塗刷塗料。由底部開始刷。

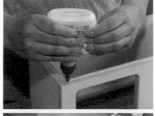

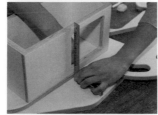

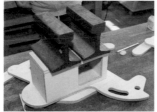

18 試組裝，確認位置後，塗抹白膠，接合椅框與側板。確認直角，加上鑄鐵砝碼，靜待乾燥。

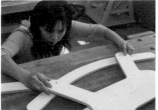

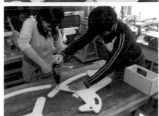

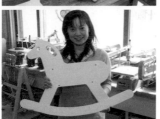

16 在弧形椅腳描畫的輪廓線內側塗抹白膠，貼合椅腳與木馬側板後，以細螺絲（25mm）固定。

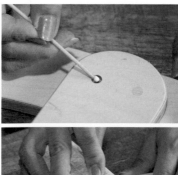

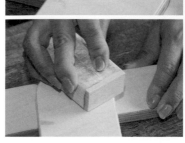

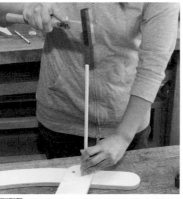

17 以圓木棒（端部表面打磨平整）填補螺絲孔。用竹籤挖取白膠塗抹孔洞，插入圓木棒，以玄能鎚打入。裁掉多餘的圓木棒，以砂紙磨平表面。

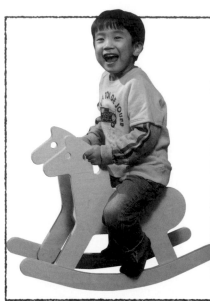

22 塗料乾燥後,加上棉繩當作尾巴,完成作品。

完成 完成作品的佐藤小姐,與開心地騎在木馬上的大兒子颯太、小兒子優彌。

製作:佐藤小姐

打磨木料時腦海裡浮現孩子們騎乘木馬的開心模樣

一邊作著,腦海裡便浮現出孩子們騎木馬的開心模樣。希望孩子們會喜歡。希望完成的作品經久耐用。

— 最困難的部分

用線鋸裁切板材這個步驟最困難。板材大又笨重難以處理,擔心材料裁切不當會影響後續作業所以很緊張。開始組裝後,漸漸看出辛苦付出的成果,於是愈來愈開心。木馬是孩子們騎乘的玩具,扶手與身體會接觸到的部位,都非常仔細地打磨拋光。

— 給讀者們的建議

多花些時間,慢慢地完成,初學者製作也不困難。創作者開心地完成作品,使用的人也會覺得很開心。技術當然重要,但心態更重要。看到孩子們開心地騎乘玩耍,我的目的就順利達成了。

完成作品後,大兒子颯太跟著爸爸來探班,一見到木馬就大聲嚷嚷「我要騎木馬!」一副迫不及待的模樣。騎上去後他搖著木馬,滿面笑容地說:「好好玩喔!」這就是當初浮現在媽媽腦海中的模樣。

仔細地確認板材與螺絲的位置

一　使用線鋸過程中若用力地按壓材料,易導致線鋸斷裂。避免用力按壓材料,感覺只有裁好的部分往前移動,不疾不徐地鋸切材料。

二　確實完成接合部位塗膠與鎖螺絲作業,有助於提升構造物的安定感。作業過程中牢記木馬是供小朋友騎乘的玩具。

三　隨時確認側板與弧形椅腳接合部位的內外、前後,以及螺絲鎖入板材的方向等,確實地完成每一個步驟。板材上作好記號或以文字注記(左外等),即可避免弄錯。

四　弧形椅腳並非完全呈曲線狀,其實前後端附近呈直線狀,具備煞車穩定木馬的作用。描畫設計圖時需留意。

第 5 章

椅凳的
修理與改造

137

廢木利用
原味重生

武田聰史的「Scrap Chair for Children」
Takeda Satoshi

武田聰史（Takeda Satoshi）
1982年生於日本兵庫縣，成長於千葉縣九十九里町。
2002年任職於千葉縣NITOCRAFTS。離職後，目前依
然繼續從事家具製作。

當作擺飾，完全融入室內空間。

充滿不可思議氛圍的小椅子。

交到武田手上說：「試著修理看看吧。」

武田聰史先生曾在專門承接室內裝潢設計施工的NITOCRAFTS，負責家具與雜貨的製作。這張椅子是在東京下北澤西服店室內裝潢施工時發現的，一直擺復。

接下來，一方面要避免破壞整體結構未曾上色，各部位木料充滿著協調感。

「這張椅子什麼時候作的？在哪裡使用過？我無從得知。也許幾經輾轉，和許多人有過很密切的關係也說不定。」

當時合板椅面已經腐爛，前椅腳橫檔折斷，靠背的榫孔還在，但正中央的靠背板不見了。

「整張椅子搖搖晃晃的，該怎麼修理才好呢？最後就把椅子結構拆開來，然後就外觀判斷，分成還可使用與不可使用的材料，盡量以原有材料進行修復。」

在店門口日曬雨淋。NITOCRAFTS負責人宇井孝將椅子帶回工作室，這張椅子的獨特氛圍，一方面則充滿著協調感。

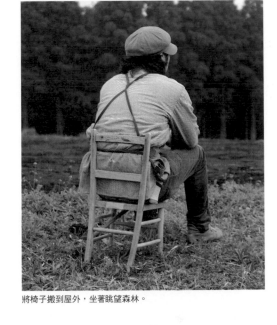

將椅子搬到屋外，坐著眺望森林。

要設法增加結構強度，修復作業立即展開。

「坐板是決定這張椅子整體意象的最重要部分。因此，挑選三片坐板就花了我不少時間。」

「這片能用嗎？」將好幾片來自施工現場的舊木料，與撿回來的廢木料並排在一起，一片片精心挑選，就連上面有大木結的木板也特地拿來組合過，就因為非常珍惜這張椅子原有的風格。

前椅腳橫檔斷了，因此已更換新材料。

雖說只是一張小椅子，還是希望修理後大人也能夠坐，因此又斜向組裝了兩根椅腳橫檔。生鏽的鐵釘則是再利用。「目前，椅子擺在事務所內，已經完全融入空間設計，宛如老早就在那裡，絲毫沒有突兀感。」

武田心目中最理想的椅子是既可確保強度，又能夠自然地融入空間設計。Scrap Chair for Children或許就是武田心目中最理想的椅子吧！

以無比喜愛的眼神注視著Scrap Chair for Children的武田。

＊P.138、P.139記載引用自2010年5月採訪內容。

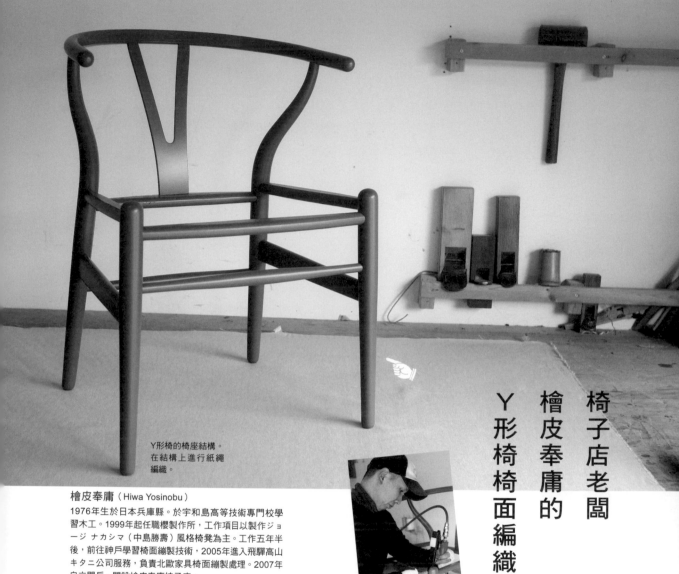

Y形椅的椅座結構。
在結構上進行紙繩
編織。

椅子店老闆 檜皮奉庸的 Y形椅椅面編織

檜皮奉庸（Hiwa Yosinobu）

1976年生於日本兵庫縣。於宇和島高等技術專門校學習木工。1999年起任職櫻製作所，工作項目以製作ジョージ ナカシマ（中島勝壽）風格椅凳為主。工作五年半後，前往神戶學習椅面編製技術，2005年進入飛驒高山キタニ公司服務，負責北歐家具椅面編製處理。2007年自立門戶，開設檜皮奉庸椅子店。

用力拉，不停地纏繞，纏繞後再拉，拉緊後，將紙繩併攏，併攏後再拉緊……

檜皮先生心情愉悅、動作規律而純熟地編織著椅面。檜皮接受委託，要更換十多張使用多年的Y形椅椅面。漢斯‧韋格納設計的Y型椅，是享譽全世界的知名座椅，在日本也非常受歡迎。

「更換椅面必須純手工作業。編織Y形椅的椅面時，需要與椅面外框垂直相交纏繞紙繩，紙繩必須編得鬆緊適度，間隔適中。」

檜皮喜歡人家叫他椅子店老闆。他也會創作風格獨特的椅凳，但修理使用多年的椅凳或更換椅面，已經令他應接不暇。他曾經在擁有北歐家具生產執照的家具廠工作，負責過Finn Juhl等人的知名椅凳，累積了相當豐富的經驗。

「就旁人來看，已經陳舊到根本無法繼續使用的椅凳，對於委託修理的人而言，很可能充滿著美好回憶而捨不得丟棄。」

更換椅面，補強或重新塗裝

140

7 連結椅座結構前側與後側的編織部分，紙繩與椅座結構前側呈直角狀態。

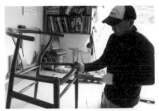

4 檜皮說：「紙繩編織的重點，就是盡量依序編織成直角狀態。」

1 利用釘槍，將紙繩端部固定於椅座結構上，開始椅面編織作業。

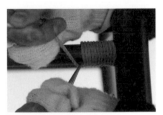

8 不時用尖錐壓緊紙繩。緊密地編織紙繩至完全不留空隙。

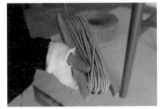

5 檜皮使用的是搓撚扎實，且具弱撥水性的丹麥製紙繩。

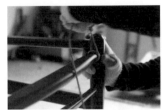

2 由椅座結構前側開始，依序纏上紙繩（檜皮的慣用手為左手）。

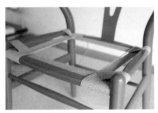

9 按上述步驟依序完成紙繩編織。

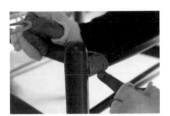

6 紙繩緊緊地捲繞在椅座結構上。

3 椅座結構角上部位的紙繩編織情形。

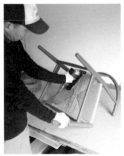

10 最後，於編織椅面的背面固定紙繩。

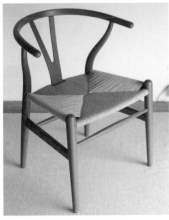

完成

換上編織椅面的Y形椅。

結構材料，椅子就完好如初了。

檜皮語氣堅定地說：「交給椅子店，椅凳就能夠重生，繼續使用。」

*Y形椅的椅面編織詳情，可參閱《Y形椅的祕密》（坂本茂、西川榮明，誠文堂新光社）。

讓嘎吱作響的老凳子重獲新生

這張圓凳估計製作於距今七十多年前，材質是日本七葉木，由圓形坐板與四支椅腳構成，造形簡單，歷經長久使用而散發出獨特風情。傷痕累累的凳子，經過八十原誠先生（見P96）巧手修復而重生。

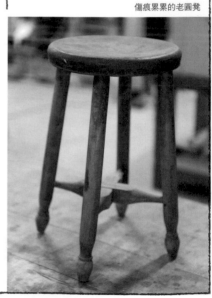

傷痕累累的老圓凳

1 拆解圓凳

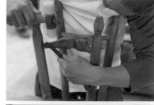

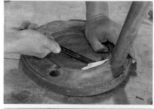

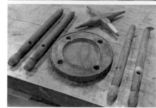

將釘入椅腳與橫檔接合部位的補強用釘子拔出，拆下坐板底下的椅腳。八十原說：「大部分椅凳都能夠修理，修理過程中最辛苦的就是拔釘子。」

2 分別修理各部件

① 椅腳橫檔

榫頭破舊不堪，因此塗抹接著劑，捲上刨削木花後用膠帶纏住，等到完全乾燥為止。

十字交叉部分嚴重鬆動，因此在交叉面黏貼薄板進行補強。先嵌入薄板，再決定黏貼範圍。

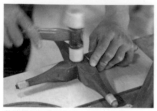

黏貼薄板後進行組裝。

② 坐板

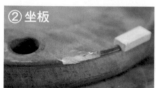

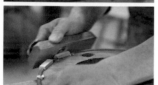

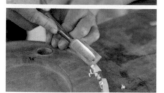

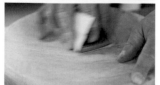

坐板周圍缺損部分以接著劑黏貼木料，乾燥後用鉋刀或鑿子削切調整。最後用砂紙打磨整體。

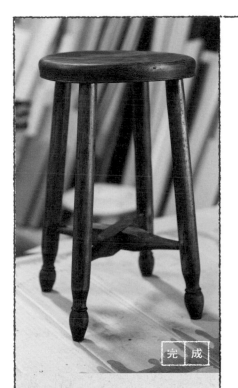

完 成

③椅腳

椅腳上部的榫頭嚴重磨損，塗抹接著劑後，捲上刨削木花，加粗榫頭。

3 組裝

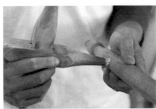

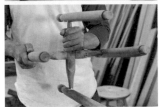

椅腳榫孔塗抹接著劑後，裝上椅腳橫檔。

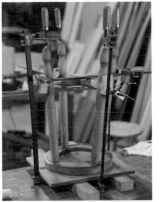

以F形夾與C形夾固定，靜待接著劑乾燥。

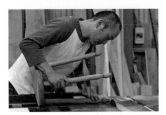

乾燥後拆掉C形夾等，調整椅腳長度。

4 塗裝

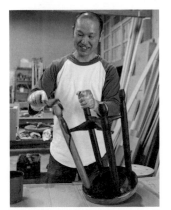

重新補強的木料塗抹水性染色劑後，以胡桃色油性塗料塗刷整體，再以碎布擦拭。

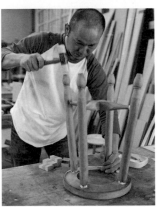

坐板榫孔與椅腳榫頭塗抹接著劑，組裝椅面與椅腳。

完成修理作業
八十原先生補充說明

修理時，必須留意椅凳修理後會呈現什麼樣的氛圍。它也可能修理得閃閃發光宛如新品。這次修復既希望保留原來的老件氛圍，又希望凳子能煥然一新。

每次修理舊椅凳都是一種學習，可使技術更精進，更深入瞭解哪個部位容易受損，製作時該採用哪種方法，以及更瞭解顧客的需求。希望老奶奶曾經深愛的這張圓凳能夠繼續派上用場。

DATA與設計圖

以下篇幅分別記載木工相關用語與工具解說、
「動手作作看」單元中介紹的作品設計圖等,
提供製作參考。

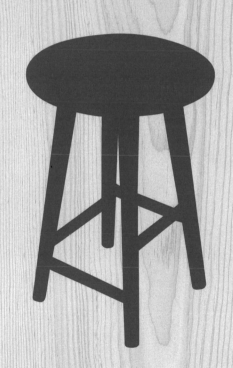

【R形】
圓弧或曲線形狀的略稱。常見表現方式為「構成R形」。

【靠背橫木】
裝在椅子靠背上部的橫木。原本指跨設於鳥居或大門等設施上的橫木。漢斯．韋格納的代表作「The Chair」，其最大的特徵就是延伸至扶手處、線條優美的靠背橫木，該靠背橫木以指接（finger joint）方式接合三個部位的材料。

【取材】
依實際需要，將原木或木料裁切成適當大小或形狀。

【合板】
將原木加工而成的薄木板（稱為單板），塗膠堆疊多層壓製而成，通常由纖維方向垂直交叉的奇數張單板構成。表面材料與夾在單板之間的芯材材質，通常各不相同。例如：表面為菩提木（椴木），芯材為柳安木，表面與芯材相同材質的合板稱為共芯合板。P122陽飛凳就是使用菩提共芯合板。

【裁切面】
相對於中心軸呈直角切割的橫切面（與木料纖維方向垂直的裁切面）。

【逆紋】
相對於木紋，感覺卡卡的木紋方向。當鉋刀逆向削切材料時，會

【夏克式家具】
夏克教徒製作，外形極簡，著重機能性的家具。從家具就能感受到夏克教徒的認真精神，摒棄過多裝飾，充滿「實用之美」。深深影響日本許多木工作家的設計理念。夏克教為基督教新教派之一，屬於貴格會的一支，十八世紀後半於美國東海岸展開活動，十九世紀中來到全盛時期。教徒們在共同體中過著自給自足、單純簡樸的生活。目前教團已不存在。

【畫線】
裁切木料前，利用墨斗或鉛筆等工具，在木料上作記號或描畫線條的作業。

【榻榻米保護裝置】
設計在椅腳或桌腳底下，具有保護作用，避免損傷榻榻米等設施的橫木。

【接頭】
銜接兩個部件的裝置統稱接頭。例如製作P38布椅面方凳時，接合椅腳與側板的方法，P132的木馬椅框結構也是這樣接合，俗稱「嵌接」（缺口繼接）。

【錐形】
愈往尾端愈細尖的錐狀結構。「將椅腳處理成錐狀」是木工界常見說法。

【橫擋】
橫向銜接以補強木作結構的部件。在椅凳上來說，即指連接椅腳補強結構的部位。

【邊角料】
木材加工處理或木工裁切作業過程中所產生，因為尺寸太小或形狀關係，無法作成任何部件或作品的材料。

【拭漆】
以毛刷或布塊沾取生漆塗刷木料後，擦除多餘漆料，進行乾燥。重複此操作數次，一步步完成最後修飾的木製品加工處理方式，又稱「擦漆」。

【榫頭】
材料處理成凸形的部分。凹形部分稱榫孔。

【幕板】（支撐板）
接合桌面板（或坐板）與桌腳（椅腳）上部，補強桌椅結構的材料。

【削除稜邊角】
用鉋刀、鑿子、砂紙等，將材料的稜邊角或接合面打磨平滑的作業。確實地打磨材料，可作出表面光滑精美的作品。

【木工車床】
利用旋轉機具來處理木料的統稱。狹義上來說，指將木料固定於轉軸一端，轉軸旋轉的同時以刀具削切木料，製作木碗等木作胚體的機械。

以「動手作看」單元中使用的工具為主，解說木工相關工具（依五十音排序）。

【線鋸機】電動型線鋸，手工具種類之一，切割纖細曲線的工具，最適合用來裁切窗狀結構，鋸片易折斷，需留意。

【C形夾】固定材料的夾具。裁切時用以避免木料移動位置，接合材料後用以緊壓，不可或缺的固定工具。C形夾、F形夾有各種大小、形狀，到居家用品賣場花幾百元即可買到，百元商店也有賣。

【刨削木馬／刨木臺】用於刨削木料。操作者坐在刨削木馬上，腳踩踏板，靠橫桿原理緊緊地固定住木料，固定後以拉刀等刀具刨削木料。英國木匠的傳統工具。生木木作的必要工具。

【劃線規】又稱劃線刀，端部安裝薄刀片，以刀尖在木料上描畫平行線的工具。

【玄能鎚】敲打鑿具、釘釘子等的必要工具。鐵製，種類大致分成雙口與單口。雙口類型（雙口玄能鎚）一頭為平面，另一頭微凸，日文又稱木殺面。敲擊面的輪廓形狀分成圓形、橢圓形、八角形等。玄能鎚通常指雙口玄能鎚。

【小刀】英文Knife，通常指刀刃較寬的斜口裁切刀。適合用於削切材料邊角與曲線。入工常用工具，請小心使用。使用過程中絕對避免將手置於小刀的削切方向（行進方向）。居家用品賣場就能買到商品名為「雕刻刀」（Carving knife）或「工藝刀」（Craft knife）的小刀。

【砂紙】表面附著細沙或石粉等物質的紙張或布料。以「#」（號數）表示粗細度，數字前加上「#」符號，數字愈小表面愈粗糙，數字愈大愈細緻，#400為最後修飾階段最常用的砂紙。

【角尺】金屬製直角尺，常用於確認材料直角與表面凹凸狀態。

【拉刀】兩頭安裝把手的刀具，使用時兩手握住把手向後拉。製作木桶或木盆時可取代鉋刀。常見在刨削木馬上用拉刀削切材料。

【45度角尺】「斜接」為木工接頭種類（或接合方式）之一，將直角分成45度角進行接合。止型角規是可固定一邊後測量一定角度（45度角等）的工具。

【修邊機】端部安裝鑽頭（刀刃），靠高速旋轉削切木料的電動工具。使用電動工具可更迅速地完成鑿具、鉋刀的工作。

【電鑽架】固定電鑽後垂直移動，完成孔洞加工處理的工具。在材料上垂直鑽孔時的好幫手。

【南京鉋】兩側安裝把手的小型鉋刀。反鉋類型之一，鉋刀檯座呈圓弧狀，常用於將材料側面削成曲線狀。

【鋸子】①雙刃鋸 鋸刀兩側皆有鋸刃，一側為朝材料的木紋方向（木材纖維走向）縱向裁切，另一側則是朝木紋直角方向（與木材纖維呈直角狀態）橫向裁切時使用。②導突鋸 鋸刃較薄的小型單刃鋸，適合橫向裁切的精密作業使用。

【鑿子】以鎚子敲擊鑿柄用來削切材料或鑿孔的工具。種類因大小、形狀而不同，可大致分成靠玄能鎚敲擊鑿柄來削切的「打鑿」，與靠手部推力削切材料的「平鑿」。

【F形夾】功能如同C形夾，固定木料以便於裁切或促使接著面黏合的夾具。

松木材質，時髦漂亮的布椅面方凳

【工作圖】單位：mm

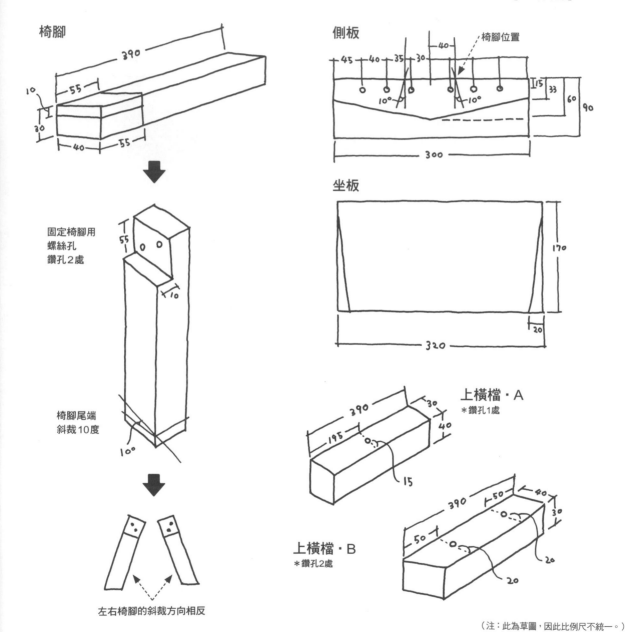

椅腳

390
55
10
30
40
55

固定椅腳用
螺絲孔
鑽孔2處

55
10

椅腳尾端
斜裁10度

10°

左右椅腳的斜裁方向相反

側板

45 40 35 30 40 椅腳位置
15 33
10° 10°
60 90
300

坐板

170
320
20

上橫檔‧A
＊鑽孔1處

390 30
40
195
15

上橫檔‧B
＊鑽孔2處

390 50 40
30
50
20
20

（注：此為草圖，因此比例尺不統一。）

148

親自為三歲兒子打造的小椅子

【設計圖】單位：mm

320
250
13 □⊙⊙⊙ ⊙ ⊙ ⊙
33
50
155
280
21φ
60 160

鉋刀檯座畫線

＊鉋刀檯座與側板皆事先畫線
（側板的45度角與4mm位置不需要畫線）

＊尺寸為大致基準

110
23 40
12
4
45° 45°
12 12
64 42

椅腳上部畫線

楔子插口
用鋸子鋸出
細縫

28
40
220
12

以4mm鑽頭貫
穿孔洞

30

33 33 33 33
15
22
13
18 40
32
30

50
160
30
210
185
20

榫接式課椅型小椅子

【工作圖】單位：mm
（注：此為草圖，因此比例尺不統一）

後椅腳

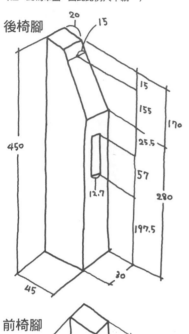

前椅腳

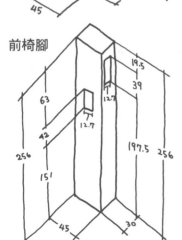

坐板‧背板

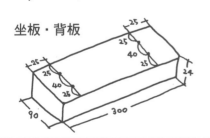

【取材圖】單位：mm

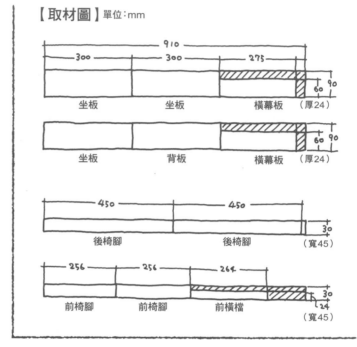

前橫檔

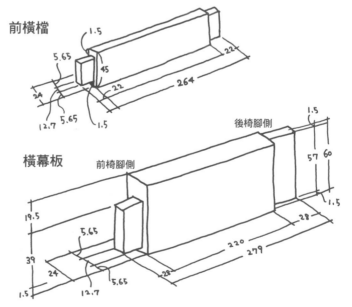

橫幕板

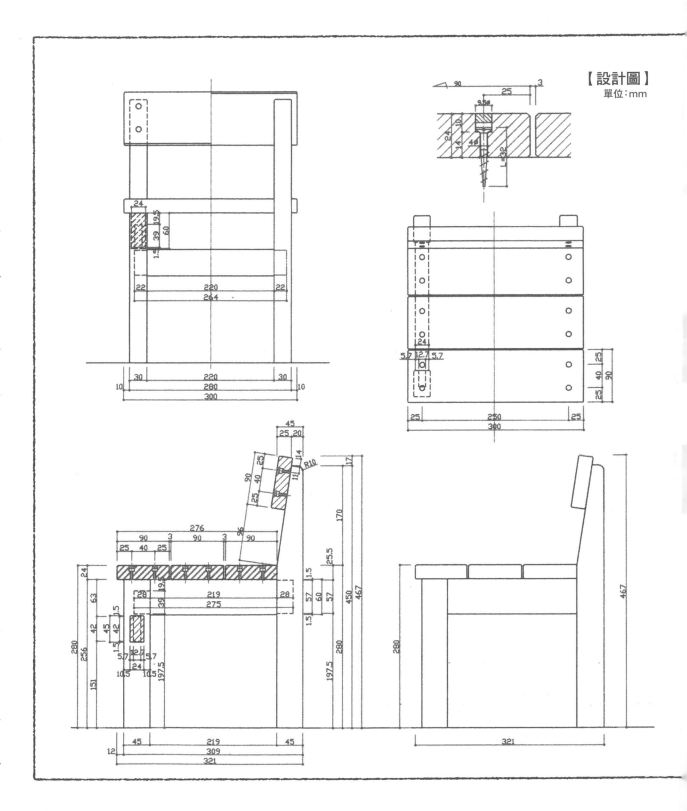

【設計圖】
單位:mm

151

散步凳
【8字結打法】

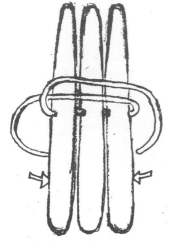

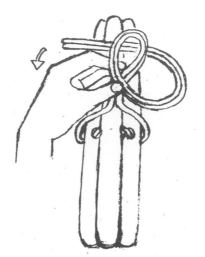

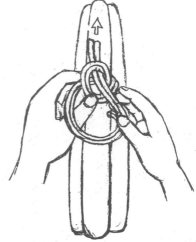

1 細繩先穿過3根木棒上的孔洞,再繞向木棒後側。

2 細繩彙整成束後,左手捏住交叉點,右手以線繩繞一個線圈。細繩尾端繞向線圈後側。

3 細繩由面前側穿入線圈。

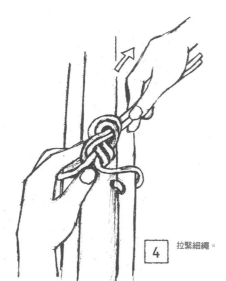

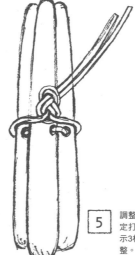

4 拉緊細繩。

5 調整繩結,盡量靠近木棒固定打結處。細繩太鬆時,表示3根椅腳綁太鬆,需進行調整。

插畫:戶田直美

＊p.132

搖搖木馬

【設計圖】 單位：mm

眼睛：直徑24mm圓孔

24

直線
170 mm

60

30　30

23.3
23.3
70
23.3

前

螺絲孔位置：由外側鎖上30mm
細螺絲

30

90

椅框工作圖

扶手：
寬30mm
長90mm變
形橢圓孔

130

300

150

150

300

735

10

15

25

15

300
125

120

150
15

150

150

10

130

10

300

30

150

30

30

螺絲孔位置：由內側鎖上25mm
細螺絲

後

直線
180 mm

350

535

後記

「接下來，我要出版stool的書。」

當我對熟識的大叔說這句話時，只見他一臉茫然地問道：「什麼是stool？」「很常見呀！就是那種圓形坐板底下，裝著四支椅腳，路邊攤都會擺放的那種啊！」聽我說明後，大叔才恍然大悟地說：「噢，原來你是說凳子呀！」由此可見，大家對於stool的瞭解程度還相當有限。不過，親眼看到時，就會發現那是隨處可見，大部分人日常生活中都會使用到的家具。

那麼，凳子究竟魅力何在？答案是不占空間、方便搬動，摺疊式或可堆疊的凳子則方便收納，吸引人之處不勝枚舉。最大魅力在於，凳子是歇腳的絕佳坐具。為了撰寫本書，我採訪過三十多位木工作家。基於創作者觀點，更深深地感覺到凳子是魅力十足的家具。凳子結構不大，卻充滿著創意構想，能發揮個人特色，例如：顛覆固有概念的椅面形狀、充滿特定人物設想的設計、異材質組合、搖椅類型……等。

據相關歷史研究顯示，自從古埃及時代起，人們就開始使用凳子，而且，當時的設計與構造（例如X形椅腳）一直沿用至今。即便並未發展出椅凳文化的日本，在戰場或狩獵場等場合，也常用到被稱為床机（馬扎）的東西，也就是皮革（或布）椅面的摺疊式凳子。

先來定義一下「凳子」這個詞吧。目前，日本將無靠背、無扶手，由坐板與椅腳構成的座椅稱為「凳子」。以英語辭典查閱stool，就能清楚地看到第一個項目中記載著「A type of chair without back and arm rests」（無靠背與扶手的一種椅子）。但事實上，西方人也會將設有靠背的坐具稱為stool。直到十七世紀末，英國人還稱有靠背與扶手的坐具為chair（椅子），稱無扶手、有靠背的坐具為back stool以示區分。

此外，stool意思還包括廁所、馬桶、便座、排泄物（俗稱）等。stool被廣泛解釋為坐具種類之一，很可能是起源於便座，因為古時候的王公貴族等，都是坐在有孔洞的檯座上解放，也就是稍微坐在檯子上……。

我認為stool是適合坐下來稍事休息、從事簡單工作時小坐，而不是正襟危坐的坐具。因此，不需要以是否設置靠背為判斷依據。就此觀點，將英文stool一詞翻譯成日文，還是以「腰掛」（小坐片刻的檯子）最恰當。

154

最後，謹藉此篇幅向百忙之中協助採訪的木工作家們，致上深深的謝意。向NILSON design studio的設計師們、協助攝影的攝影師們、提供各方面相關資訊的朋友們，致上最深摯的謝忱。

2010年8月

西川榮明

後記（New Edition刊行之際）

本書係重新整理2010年發行的《手づくりする木のスツール》，新增16頁內容，以New Edition版發行。書中新增「一定能作好的家具」系列的椅凳製作（賀來壽史指導）、富於變化的五件椅凳作品（宇納正幸、坂本茂、新木聰、平山日用品店、松本行史製作）等內容。

《手工木作》系列包括主題為木製家具、木製器具的書籍。相較於這類作品，對初學者而言，製作凳子難度確實比較高。「我用居家用品賣場買的材料，有樣學樣地完成了作品」、「製作時我還學會使用刨木臺」等，我收到許多讀者寄來的這類書信，許多愛好者對於投入椅凳製作有了更深的認識。椅凳可擺在玄關處坐著穿鞋、讓孩子們坐著玩耍，親手打造的椅凳可在日常生活中的各種場合使用。還沒有製作過椅凳的人，想不想挑戰看看呢？

最後，想再藉此機會，向New Edition版發行之際，提供多方協助的朋友們表示衷心的感謝之意。

2018年2月

西川榮明

手作❤良品 97

作‧椅子
親手打造優美舒適的手工木椅

..

作　　　　者／西川榮明
譯　　　　者／林麗秀
發　行　　人／詹慶和
選　書　　人／蔡麗玲
特　約　編　輯／黃建勳
執　行　編　輯／蔡毓玲
編　　　　輯／劉蕙寧‧黃璟安‧陳姿伶
執　行　美　輯／陳麗娜
美　術　編　輯／周盈汝‧韓欣恬
出　版　　者／良品文化館
戶　　　　名／雅書堂文化事業有限公司
郵政劃撥帳號／18225950
地　　　　址／220新北市板橋區板新路206號3樓
電　子　信　箱／elegant.books@msa.hinet.net
電　　　　話／(02)8952-4078
傳　　　　真／(02)8952-4084

..

2022年02月初版一刷　定價580元

TEZUKURI SURU KI NO STOOL NEW EDITION
© TAKAAKI NISHIKAWA 2018
Originally published in Japan in 2018 by Seibundo
Shinkosha Publishing Co., Ltd.
Traditional Chinese translation rights arranged with
Seibundo Shinkosha Publishing Co., Ltd.
through TOHAN CORPORATION, and Keio Cultural
Enterprise Co., Ltd.

..

經銷／易可數位行銷股份有限公司
地址／新北市新店區寶橋路235巷6弄3號5樓
電話／(02)8911-0825
傳真／(02)8911-0801

國家圖書館出版品預行編目資料(CIP)資料

作.椅子：親手打造優美舒適的手工木椅/西川榮明著；
林麗秀譯. -- 初版. -- 新北市：良品文化館出版：
雅書堂文化事業有限公司發行, 2022.02
　　面；　公分. --(手作良品；97)
譯自：手づくりする木のスツール：座り心地のよい
形をさがす、つくる、つかう. New Edition
ISBN 978-986-7627-43-8(平裝)

1.椅 2.家具設計 3.木工

967.5　　　　　　　　　　　　　　110021023

西川榮明（Nishikawa Takaaki）

編輯、作家、椅子研究家，除了製作椅凳、家具之外，廣泛從
事森林、木材，乃至工藝品等樹木相關主題的編輯、撰稿活
動。著有《この椅子が一番！》、《增補改訂新版 手づくり
する木のカトラリー》、《手づくりする木の器》、《增補改
訂 名作椅子の由來図典》、《一生ものの木の家具と器》、
《木の匠たち》（以上皆誠文堂新光社）、《木のものづくり
探訪関東の木工家20人の仕事》、《樹木と木材の図鑑──
日本の有用種101》（以上皆創元社）、《日本の森と木の
職人》（鑽石社）等。共同著作《Yチェアの秘密》、《ウ
ィンザーチェア大全》、《原色 木材加工面がわかる樹種事
典》、《漆塗りの技法書》（以上皆誠文堂新光社）等。

Staff

攝影／加藤正道、亀畑清隆、楠本夏彦、山口祐康、渡部健五
裝幀‧設計／望月昭秀＋境田真奈美（NILSON design studio）

尋找・製作
使用形態優美、坐感舒適的座椅

尋找・製作
使用形態優美、生感舒適的座椅

尋找・製作
使用形態優美、坐感舒適的座椅

尋找・製作
使用形態優美、坐感舒適的座椅